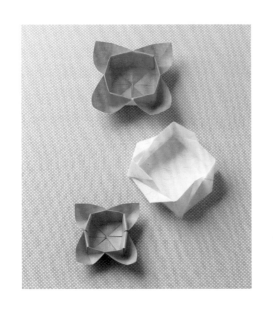

3秒鐘 動動手指就 OK

愛上 62 枚可愛の

摺紙小物

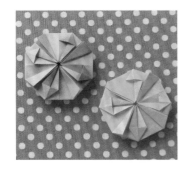

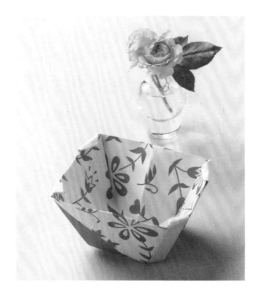

好可愛の摺紙小物

CONTENTS

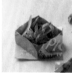
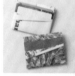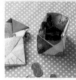

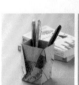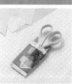
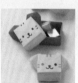

禮物篇……

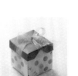

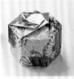

P.46

P.48

P.50

在特別的日子裡……

P.68

P.71

豐富多彩の紙張……

任何紙張都可以，
只要看到漂亮的紙張
就動手摺摺看吧！

「有點想要這樣的東西」
——當產生這個想法的時候，
請在家中尋找一下可利用的紙張吧！

一定
能夠發現合用的紙張唷！

當作禮物也OK，
使用各式各樣的紙張
摺疊出許許多多的摺紙小物吧！

盡情享受
世界上獨一無二的
原創摺紙樂趣……

色紙

種類多樣選擇性高。
只要覺得可愛，就摺成小物吧！

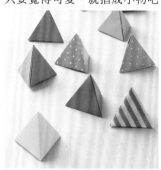

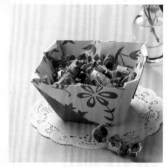

紙袋

需要厚紙張時，
只要使用紙袋，
就能夠確實地摺出堅固的小物。

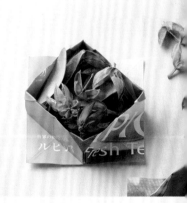

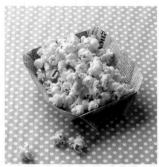

包裝紙

即使有摺痕也沒有關係。
完成之後只會有——
「太棒了！」的想法，
是不會在意的。

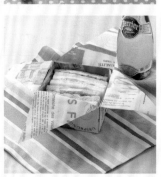

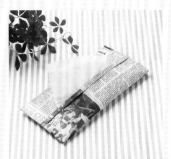

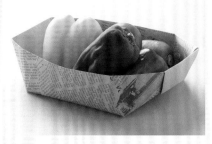

報紙

用過就能夠丟棄的特色真是方便！
使用英文報紙更能呈現時髦的質感。

雜誌
免費刊物

看到漂亮的頁面
就試著摺摺看，
作出俏皮的小物吧！

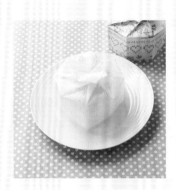

透明紙袋

紙質較硬，
但是可以摺疊出很堅固的小物。

廣告傳單

當看到漂亮的廣告傳單時，
能馬上摺疊出小物也很不錯吧！

烘焙紙

盛入生菜沙拉吧！
料理時也能使用摺紙技法喔！

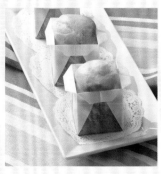

生活日用篇……

應用隨手可摺的便利性&
享受活用於日常生活中的樂趣，
這就是……摺紙！

Tableware

餐具（西式）

摺紙小物
不僅是桌上的擺飾喔！
一切就從溫暖氛圍的小點心盒
開始摺起吧！

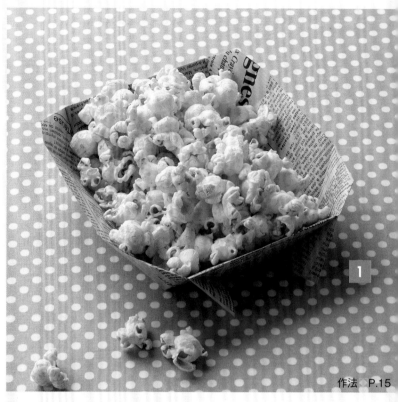

作法　P.15

爆米花盒
以大張的紙張摺疊！
大家就能夠一起分享了！
也可以取小紙張摺疊，
作為一人份的獨享盒。

作品使用：包裝紙

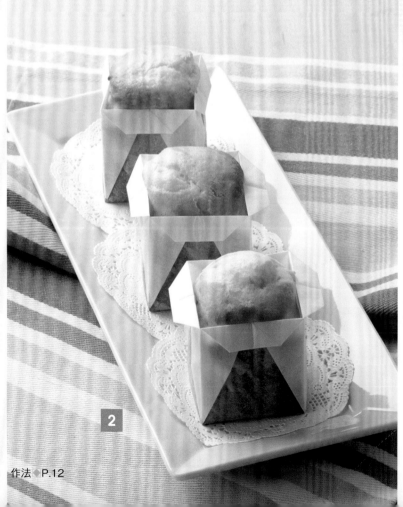

瑪芬杯
以烘焙紙摺疊成形，
放入瑪芬材料後，
再等待烤箱烘烤出爐。
直接當作禮物也是很好的選擇。

作品使用：烘焙紙

作法　P.12

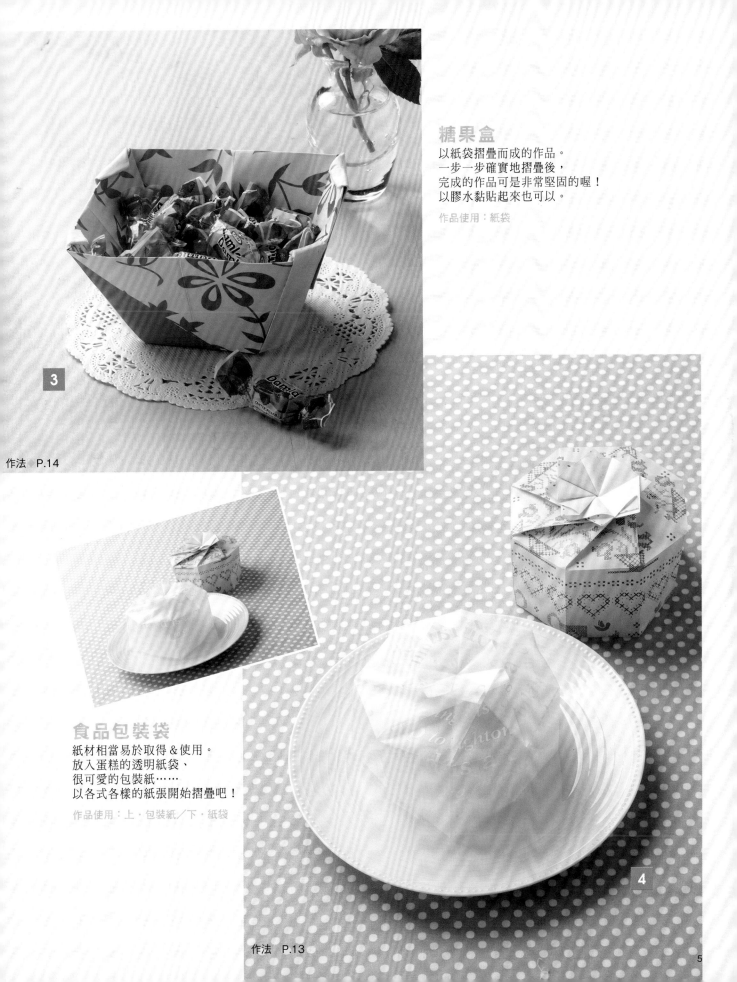

糖果盒

以紙袋摺疊而成的作品。
一步一步確實地摺疊後,
完成的作品可是非常堅固的喔!
以膠水黏貼起來也可以。

作品使用:紙袋

3

作法 P.14

食品包裝袋

紙材相當易於取得&使用。
放入蛋糕的透明紙袋、
很可愛的包裝紙⋯⋯
以各式各樣的紙張開始摺疊吧!

作品使用:上‧包裝紙/下‧紙袋

4

作法 P.13

Tableware

餐具（日式）

和風紙張，
和風樣式，
摺出和式的樂趣！
讓日常生活充滿情趣吧！

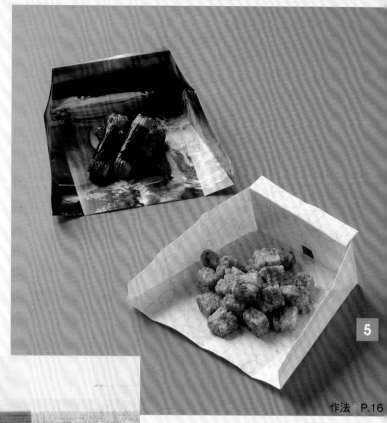

5

作法　P.16

筐形紙盤
將小點心
簡單分類時……
隨手摺一個來使用吧！

作品使用：上・雜誌／下・紙袋

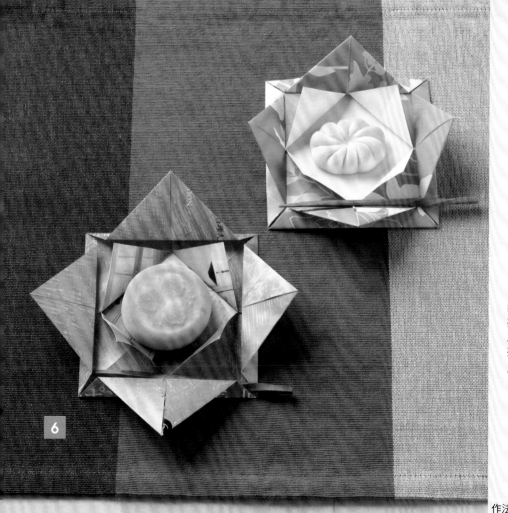

6

花形紙盤
裝盛和菓子的紙盤，
摺疊方式意外地簡單。
以與和菓子相稱的紙張
摺疊製作吧！

作品使用：上・紙袋／下・免費刊物

　作法◆P.16

金平糖袋

如果收到如此可愛的糖袋
將會多麼高興呀!
以各式各樣的色紙進行摺疊
&排列在一起,相當地有趣呢!

作品使用:色紙

7

作法◆P.17

波浪紙盤

以絕妙的波浪造型
與日式和菓子完美合襯的紙盤。
訣竅在於將邊緣確實連接,
將波浪漂亮地呈現出來。

作品使用:包裝紙

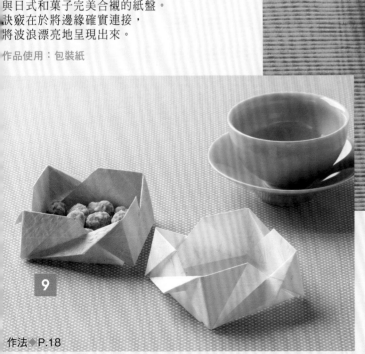

9

作法◆P.18

8

作法 P.18

花形容器

以花瓣造型展現出出色設計的容器。
選用常見的花瓣顏色色紙,
試著摺摺看吧!

作品使用:上·包裝紙/下·色紙

Kitchenware

廚房用品

弄髒了……可以直接丟掉，
是紙製品的特性，
即使是堅固的紙盒也是一樣！
活用紙張的特色，一起摺摺看吧！

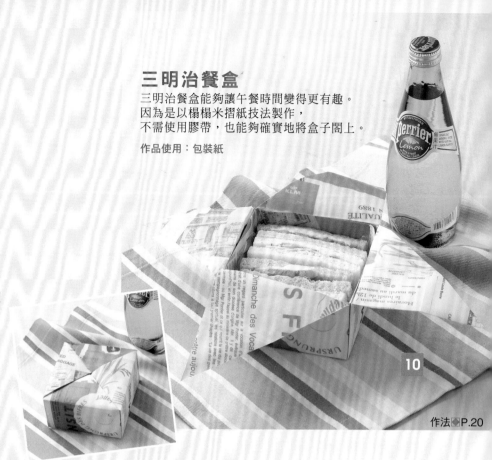

三明治餐盒

三明治餐盒能夠讓午餐時間變得更有趣。
因為是以榻榻米摺紙技法製作，
不需使用膠帶，也能夠確實地將盒子闔上。

作品使用：包裝紙

10

作法◆P.20

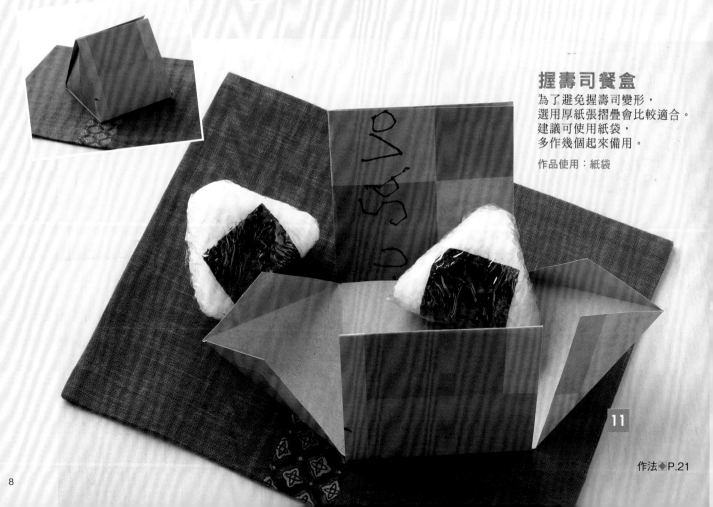

握壽司餐盒

為了避免握壽司變形，
選用厚紙張摺疊會比較適合。
建議可使用紙袋，
多作幾個起來備用。

作品使用：紙袋

11

作法◆P.21

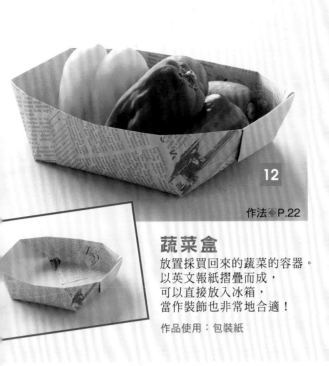

鍋墊
以厚紙張來摺疊吧！
月曆紙也OK。
若摺疊成小尺寸，
也可以當作杯墊呢！

作品使用：免費刊物

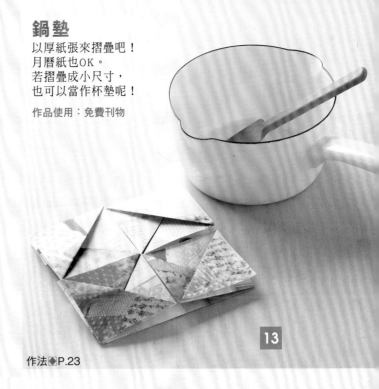

蔬菜盒
放置採買回來的蔬菜的容器。
以英文報紙摺疊而成，
可以直接放入冰箱，
當作裝飾也非常地合適！

作品使用：包裝紙

作法◆P.22

12

作法◆P.23

13

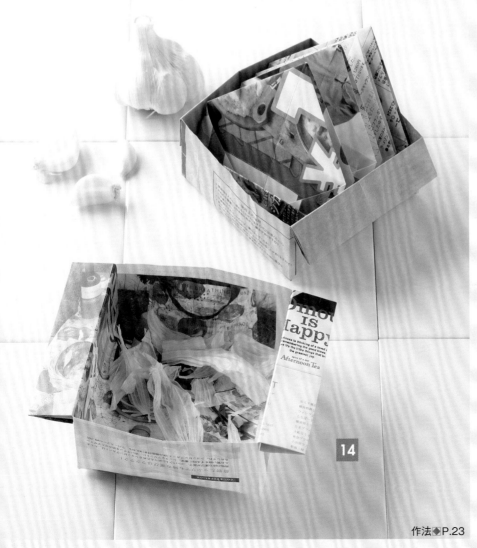

廚房垃圾盒
因為摺法非常簡單，
只要以廣告傳單或雜誌等紙張
大量地摺疊起來備用，
需要時，使用起來相當方便喔！

作品使用：廣告傳單或雜誌

14

作法◆P.23

Living Room

客廳

一起動手摺出
房間內的各式小物吧！
開始享受日常生活的樂趣前，
首先是選擇紙張……

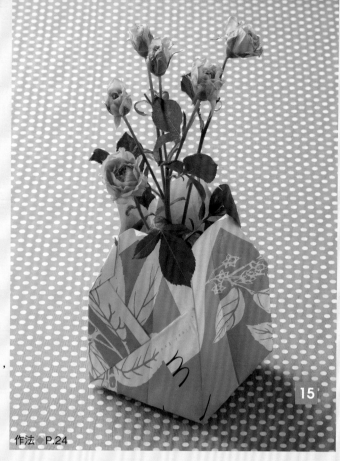

花瓶

將塑膠瓶比對高度＆裁切後，
放入作品正中央。
花瓶的色彩可隨意選擇，
摺出與花朵相稱的樣式吧！

作品使用：紙袋

作法◆P.24

15

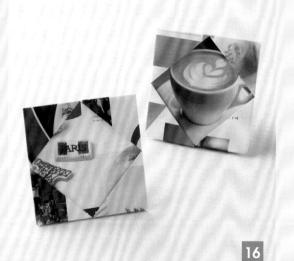

作法◆P.26

16

相框

以堅固的紙張裝飾回憶吧！
僅管可以摺出各式各樣的相框，
但還是與照片大小相符的比較恰當呢！

作品使用：免費刊物

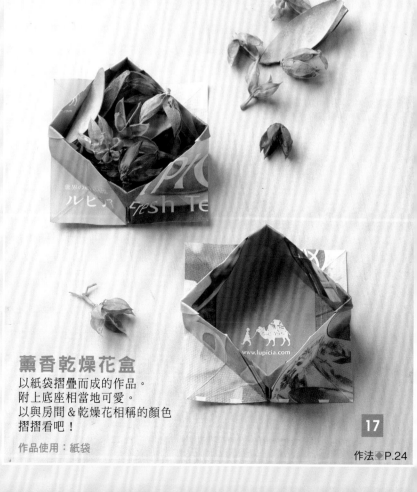

薰香乾燥花盒

以紙袋摺疊而成的作品。
附上底座相當地可愛。
以與房間＆乾燥花相稱的顏色
摺摺看吧！

作品使用：紙袋

作法◆P.24

17

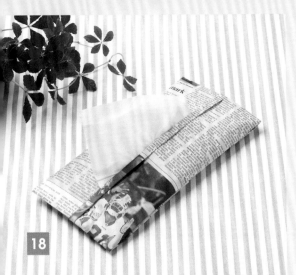

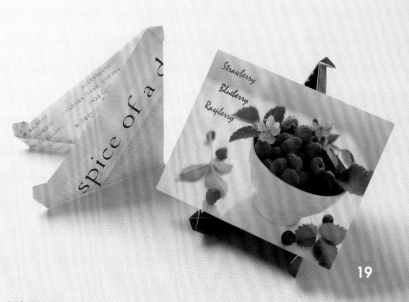

18

作法◆P.26

19

面紙套

以英文報紙摺疊出來的作品。
步驟相當簡單！
可以多作幾個面紙套備用，
外出攜帶也相當方便。

作品使用：報紙

作法◆P.25

卡片架

以比色紙稍微大一點的紙張摺疊。
收到喜歡的卡片時，
試著擺上作為裝飾欣賞吧！
很輕鬆地就能夠改變房間的印象喔！

作品使用：廣告傳單

20

植栽花器

採買回小盆植栽後，
先在花器下方放置底盤，
再擺入裝飾即可。
讓紙張與花朵呈現自然協調的色調。

作品使用：上・紙袋／下・免費刊物

作法◆P.27

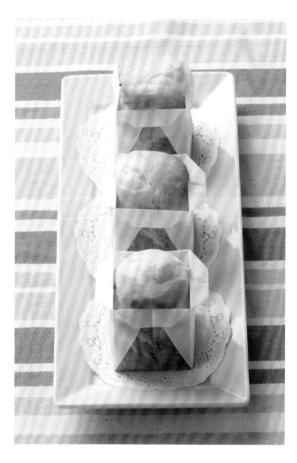

2 瑪芬杯

P.4

紙張大小
18cm×18cm 1張

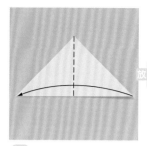

1 往反面摺成三角形。

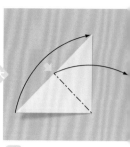

2 再一次摺成三角形。

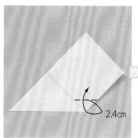

3 如圖所示,將↑的部分展開後攤平。
(另一側摺法亦同。)

放大 2.4cm

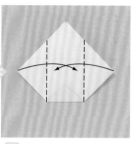

4 下方的角向上摺。

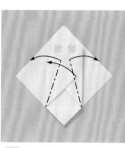

5 將4復原,左右如圖摺入。
(另一側摺法亦同。)

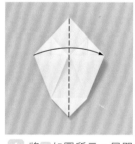

6 將5如圖所示,展開↑的部分後攤平。
(另一側摺法亦同。)

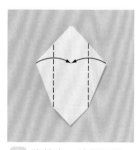

7 將其中一片翻至另一側。
(另一側摺法亦同。)

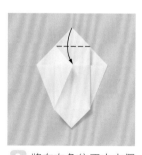

8 將左右角往正中央摺入。
(另一側摺法亦同。)

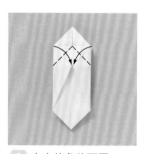

9 上方的角往下摺。
(另一側摺法亦同。)

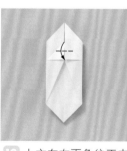

10 上方左右兩角往正中央摺入。
(另一側摺法亦同。)

11 上方的角往下摺。
(另一側摺法亦同。)

12 將上方部分往下摺。
(另一側摺法亦同。)

13 將其中一片翻至另一側。
(另一側摺法亦同。)

14 摺法與9至12相同。
(另一側摺法亦同。)

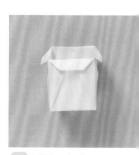

15 展開,完成!

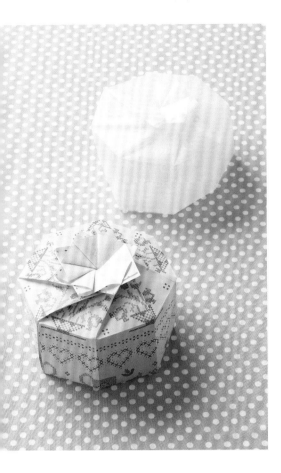

4
食品包裝袋

P.5

紙張大小
21cm×50cm 1張

1 反面朝上，從左側開始摺疊。

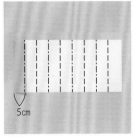

2 摺疊出5cm寬的蛇腹式摺法。

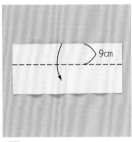

3 展開後攤平。

4 上方往下摺。

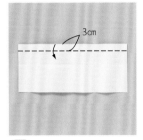

5 將 4 展開後攤平。

6 上方往下摺。

7 依圖示裁剪左側紙張。

8 翻回正面，如圖所示，斜斜地摺出摺線。

9 依圖示裁剪下側紙張。

10 以★處為軸，摺疊一個邊角。

11 與 10 摺法相同，摺疊出其餘七個邊角。

12 將 10 的♥處拉至裡側。

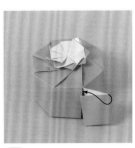

13 將開口處露出的部分對摺。

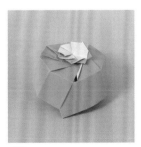

14 摺疊後塞入內裡。

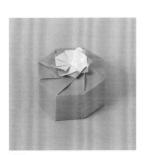

15 完成！

13

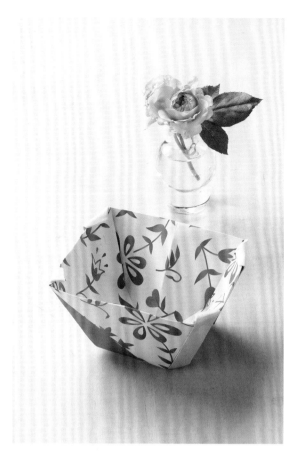

3
糖果盒

P.5

紙張大小
29cm×29cm 1張

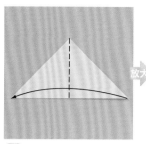

1 往反面摺成三角形。

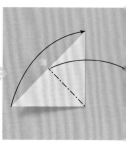

2 再一次摺成三角形。

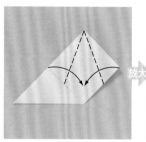

放大

3 如圖所示，將↑的部分展開後攤平。
（另一側摺法亦同。）

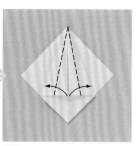

4 將上方左右往正中央摺入。
（另一側摺法亦同。）

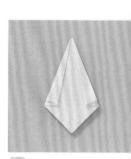

5 如圖 4 所示，往回對摺。
（另一側摺法亦同。）

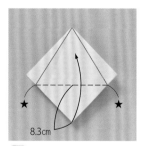

8.3cm

6 將 4 & 5 展開後攤平。
（另一側摺法亦同。）

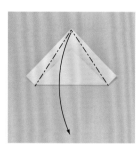

7 下方的角沿著★與★相連的摺線往上摺。

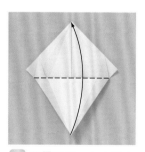

8 將 7 復原，上方其中一片往下摺，如圖所示重疊上去。
（另一側摺法亦同。）

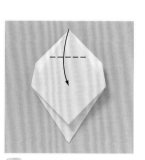

9 下方往上摺。
（另一側摺法亦同。）

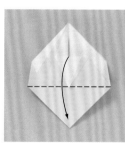

10 上方的角往下摺。
（另一側摺法亦同。）

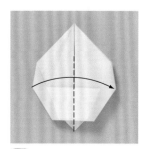

11 再一次往下摺。
（另一側摺法亦同。）

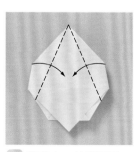

12 將其中一片翻至另一側。
（另一側摺法亦同。）

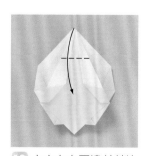

13 上方左右兩邊斜斜地往內摺入。
（另一側摺法亦同。）

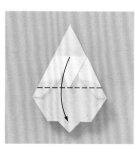

14 上方的角往下摺，
（另一側摺法亦同。）

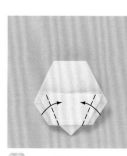

15 再一次往下摺。
（另一側摺法亦同。）

接下頁 7

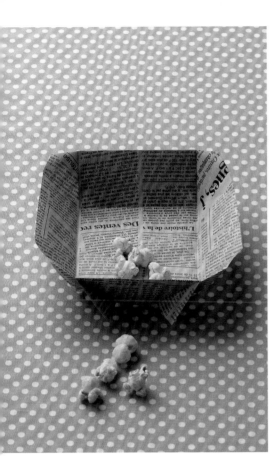

1 爆米花盒

P.4

紙張大小
27cm×19cm 1張

1 往反面摺出十字摺線。

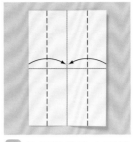

4cm
4cm

左右往正中央摺。

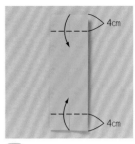

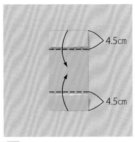

4.5cm
4.5cm

3 將上下摺疊起來。

4 再一次將上下摺入。

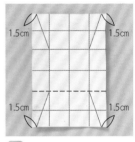

1.5cm 1.5cm
1.5cm 1.5cm

5 展開後攤平，如圖所示摺出斜斜的摺線。

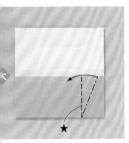

6 下方往上摺。

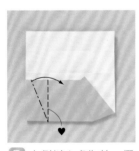

7 右側以★處為軸，摺疊入。

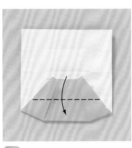

8 左側以♥處為軸，摺疊起來。

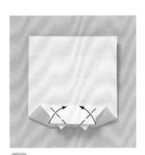

9 上方往下摺。

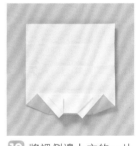

10 將裡側邊上方的一片紙摺出兩個三角形。

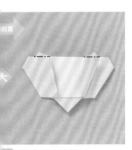

11 將左右斜斜地摺入。（另一側摺法亦同。）

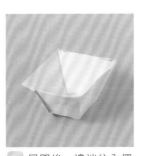

展開後，邊端往內摺入，完成！

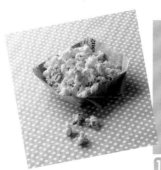

11 上方摺法與**6**至**■**相同。

將上下摺立起來，完成！

15

5 筐形紙盤

P.6

紙張大小
15cm×15cm 1張

1 往正面正中央摺出摺線。

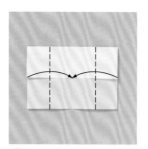

2 上方往下摺。

3 左右往正中央摺入。

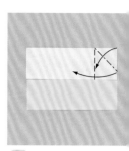

4 將❸展開後攤平。

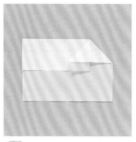

5 如圖所示,將↑的部分展開後攤平。

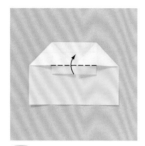

6 另一側摺法亦同。

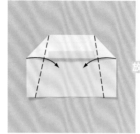

7 正中央往上摺。

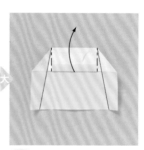

放大

8 左右斜斜地摺入,摺出摺線。

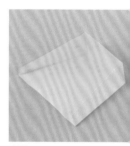

8 將上方摺立起來,完成!

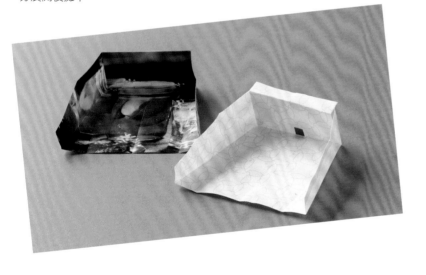

6 花形紙盤

P.6

紙張大小
15cm×15cm 1張

1 往反面摺出十字摺線。

2 將四個角往正中央摺入。

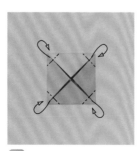

3 再一次將四個角往正中央摺入。

4 翻轉紙張,將四個角摺成三角形。

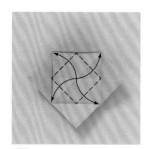

5 翻轉紙張,將四個角如圖所示往外翻摺。

6 展開正中央的四個角,完成!

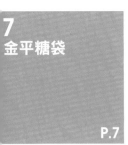

7
金平糖袋

P.7

紙張大小
5cm×15cm 1張

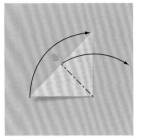

1 往反面摺出三角形後，再一次摺成三角形。

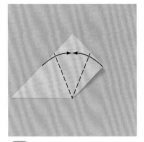

2 如圖所示，將↑的部分展開後攤平。
（另一側摺法亦同。）

3 下方左右往正中央摺疊起來。
（另一側摺法亦同。）

4 將**3**內摺。
（另一側摺法亦同。）

5 將其中一片翻至另一側。
（另一側摺法亦同。）

6 上方左右往正中央摺入。
（另一側摺法亦同。）

7 如圖**6**所示往回對摺。
（另一側摺法亦同。）

8 將其中兩片翻至另一側。
（另一側摺法亦同。）

9 左右與**6**&**7**摺法相同，進行摺疊。
（另一側摺法亦同。）

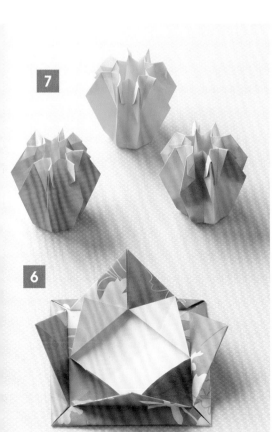

7

6

10 將其中一片翻至另一側。
（另一側摺法亦同。）

11 上方的角往下摺。
（另一側摺法亦同。）

12 將其中兩片翻至另一側。
（另一側摺法亦同。）

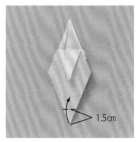

13 上方的角往下摺。
（另一側摺法亦同。）

1.5cm

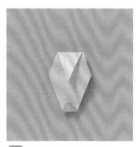

14 下方的角往上摺。

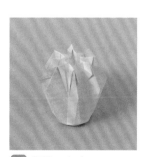

15 展開，完成！

8
花形容器

P.7

紙張大小
大 20cm×20cm 1張
小 15cm×15cm 1張

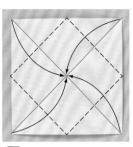

1 往反面摺出十字摺線。

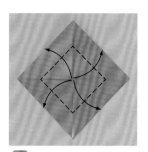

2 四個角往正中央摺入。

3 如圖**2**所示，各自外翻對摺。

4 翻轉紙張，將四個角往正中央摺疊起來。

5 上下往正中央摺入。

6 將**5**展開後攤平。

7 左右往正中央摺入。

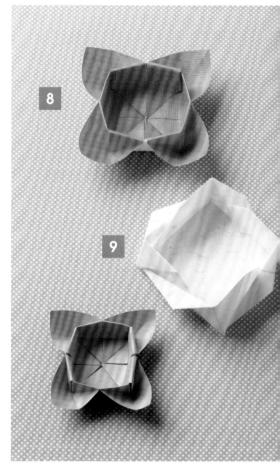

8

9

8 將**7**展開後攤平。

9 將左右展開後攤平。

10 將上下摺立起來。

11 右側如圖所示摺立起來。

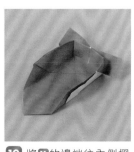

12 將**11**的邊端往內側摺入。

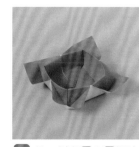

13 另一側與**11**&**12**摺法相同，進行摺疊。完成！

9
波浪紙盤

P.7

紙張大小
15cm×15cm 1張

1 往正面摺出十字摺線。

接下頁・2

18

2 左右往正中央摺入。

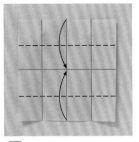

3 將**2**展開後攤平。

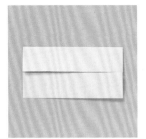

4 上下往正中央摺入。

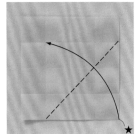

5 將**4**展開後攤平。

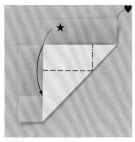

6 將★處的角如圖所示摺疊。

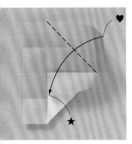

7 將★處如圖所示往下回摺。

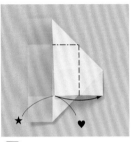

8 將♥處對齊★處後摺疊起來。

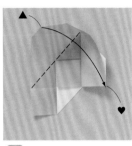

9 將♥處如圖所示往右回摺。

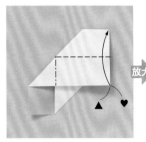

10 將▲處對齊♥處後摺疊起來。

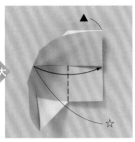

11 將▲處如圖所示往上回摺。

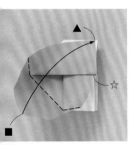

12 將☆處往右翻至另一側。

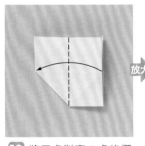

13 將■處對齊▲處後摺入。

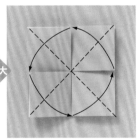

14 將右上方的一片翻至另一側。

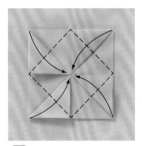

15 將四角上面的一片，分別摺成三角形。

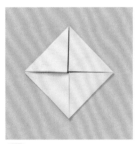

16 將四個角往正中央摺入。

17 將**16**展開後攤平。

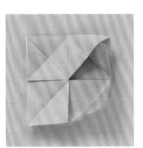

18 將中心的●處對齊■處後摺立起來。

19 其餘三角與**18**摺法相同，摺立起來。

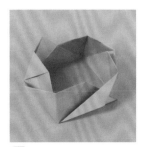

20 將側面摺疊起來。裡側的上面一片斜斜地往下摺。

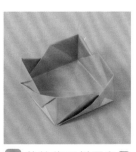

21 其餘的三側面與**20**摺法相同，進行摺疊。完成！

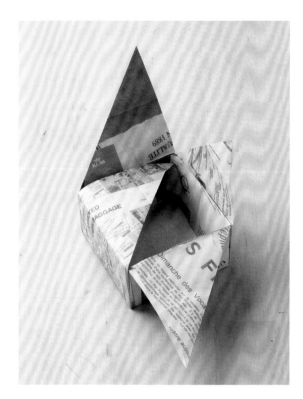

10
三明治餐盒

P.8

紙張大小

44cm×44cm 1張

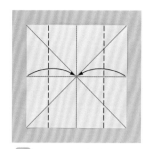

1 往反面摺出十字與斜十字的摺線。

2 左右往正中央摺入。

3 再一次將左右往正中央摺入。

4 展開後攤平,上下往正中央摺入。

5 再一次將上下往正中央摺入。

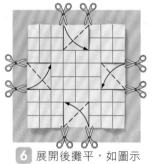

6 展開後攤平,如圖示剪切開來。

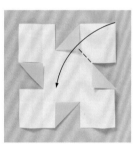

7 將剪切開的部分摺成三角形。

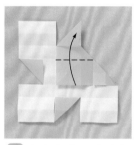

8 右上方往正中央摺入。

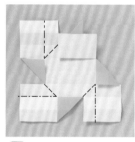

9 將 **8** 如圖所示摺疊回。

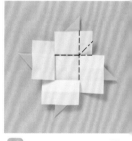

10 其餘三個部分與 **8** & **9** 摺法相同,摺疊起來。

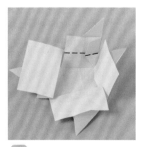

11 上方如圖所示摺立起來。

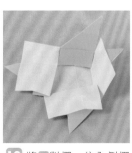

12 將 **11** 對摺,往內側摺入。

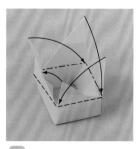

13 其餘三角與 **11** & **12** 摺法相同摺入。

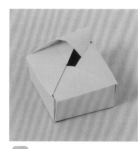

14 三個角依右、下、左的順序進行重疊,最後將上方的邊端塞入內側。

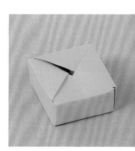

15 完成!

11 握壽司餐盒

P.8

紙張大小

Ⓐ 33cm×20cm 1張
Ⓑ 10cm×27.5cm 1張

1 反面朝上放置。

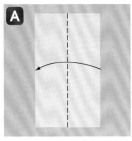

2 往左對摺。

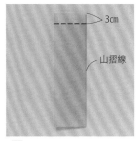
3cm
山摺線

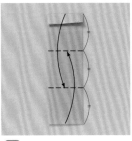

3 上方往下摺。

4 三等分摺疊起來。

5 摺出摺線。Ⓐ完成！

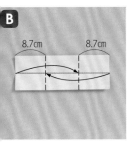
8.7cm 8.7cm

6 往反面，於正中央摺出摺線。

7 將左右摺疊起來。

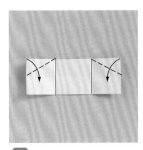

8 摺出摺線。

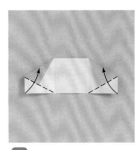

9 上方左右兩角如圖所示往下摺。

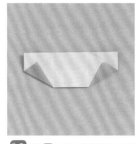

10 將❾展開後攤平，下方左右兩角如圖所示往上摺。

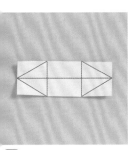

11 摺出摺線。Ⓑ完成！

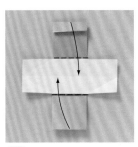

12 如圖所示，在Ⓐ的上面放上Ⓑ，重疊起來。

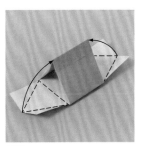

13 Ⓐ的下方往上方摺疊後塞入摺口。

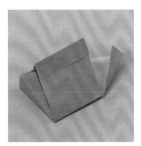

14 將Ⓑ摺疊後，塞入Ⓐ的內裡。

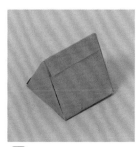

15 完成！

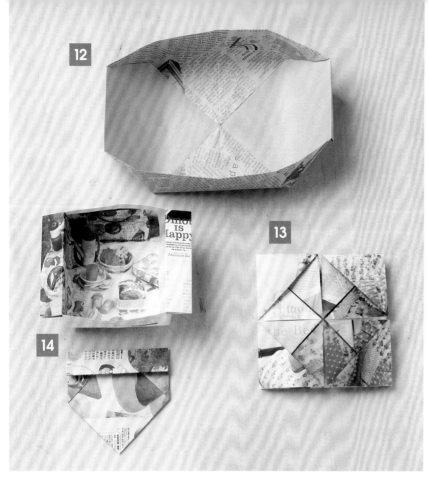

12
蔬菜盒

紙張大小

35cm×35cm 1張

1 往反面摺成三角形。

放大

2 再一次摺成三角形。

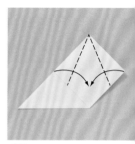

3 如圖所示，將↑的部分展開後攤平。
（另一側摺法亦同。）

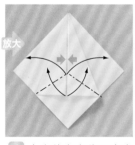

放大

4 上方的左右往正中央摺入。
（另一側摺法亦同。）

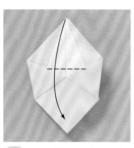

5 如圖所示，將↑的部分展開後攤平。

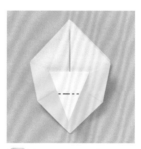

6 上方一片往下摺。

7 將6復原，與摺線對齊後往下摺。

8 將6的摺線再一次往下摺。

9 將8下方的邊端往上摺。

10 將9摺入內側。另一側摺法與5至9相同。

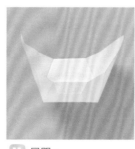

11 展開。

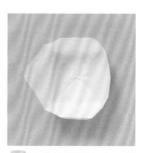

12 右角對齊正中央，摺疊後塞入。

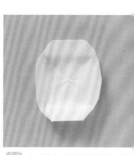

13 左側也以相同摺法摺疊。完成！

13 鍋墊

P.9

紙張大小

5.5cm×25.5cm 1張

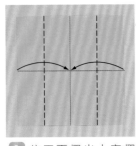

1 往正面摺出十字摺線。

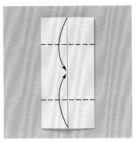

2 左右往正中央摺疊。

3 上下往正中央摺疊。

4 如圖所示，將⬆的部分展開後攤平。

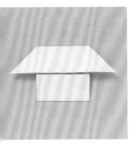

5 左側如圖所示，將⬆的部分展開後攤平。

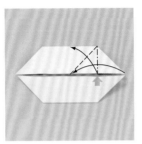

6 下方與**4**&**5**摺法相同，摺疊起來。

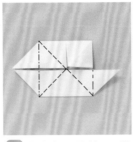

7 右上角如圖所示，將⬆的部分展開後攤平。

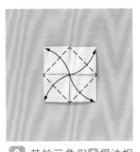

8 其餘三角與**7**摺法相同，摺疊起來。

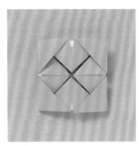

9 將正中央四個角往外打開，完成！

14 廚房垃圾盒

P.9

紙張大小

40cm×20cm 1張

1 反面朝上放置。

放大

2 往左對摺。

山摺線

3 再一次對摺。

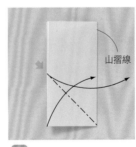

山摺線

4 如圖所示，將⬆的部分展開後攤平。
（另一側摺法亦同。）

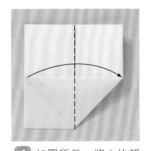

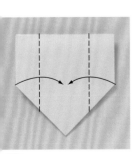

5 將其中一片翻至另一側。
（另一側摺法亦同。）

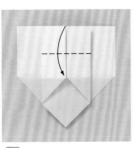

6 左右往正中央摺疊起來。
（另一側摺法亦同。）

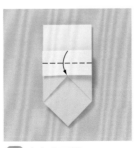

7 上方往下摺。
（另一側摺法亦同。）

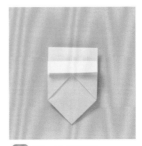

■ 再一次往下摺。
（另一側摺法亦同。）

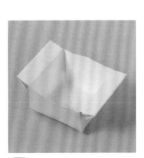

9 再一次往下摺，展開後就完成了！
（另一側摺法亦同。）

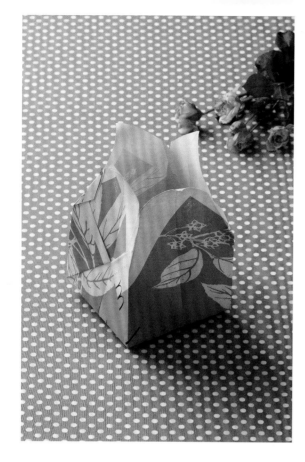

15 花瓶

P.10

紙張大小
30cm×30cm 1張

1 往反面摺成三角形。

2 再一次摺成三角形。

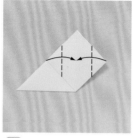

3 如圖所示,將↑的部分展開後攤平。
(另一側摺法亦同。)

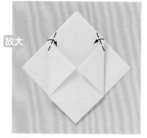

放大

4 左右往正中央摺疊。
(另一側摺法亦同。)

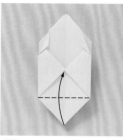

5 將左右角摺疊起來。
(另一側摺法亦同。)

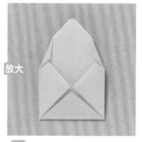

放大

6 下方往上摺。

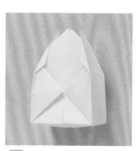

7 展開。

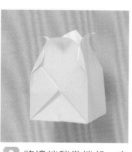

8 將邊端稍微捲起,完成!

17 薰香乾燥花盒

P.10

紙張大小
17cm×17cm 1張

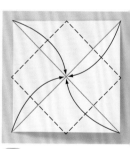

1 往反面摺出十字摺線。

放大

2 將四個角往正中央摺疊入。

3 再一次將四個角往正中央摺入。

4 將正中央的四個角往外對摺。

5 翻轉紙張,將上下往正中央摺疊入。

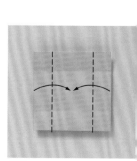

6 將 5 展開後攤平。

接下頁 · 7

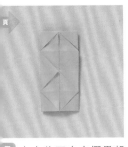

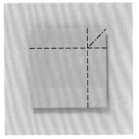

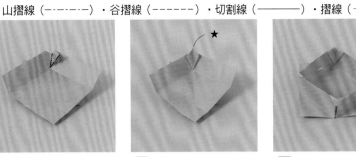

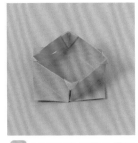

7 左右往正中央摺疊起來。

8 將 **7** 展開後攤平。

9 如圖所示摺立起來。

10 將 **9** 的角如圖所示摺疊起來。

11 其餘三角與 **9** & **10** 摺法相同，將★處的角往外側摺疊，就完成了！

19 卡片架

P.11

紙張大小
20cm×20cm 1張

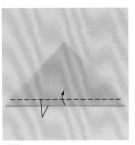

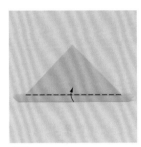

1 往反面摺成三角形。

2 下方往上摺。

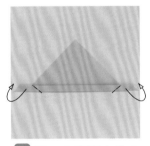

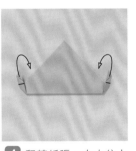

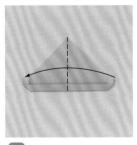

3 再一次將下方往上摺。

4 翻轉紙張，左右往上摺。

5 翻轉紙張，將 **4** 的邊端往下摺入內側。。

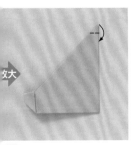

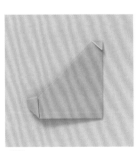

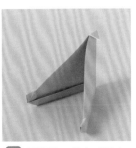

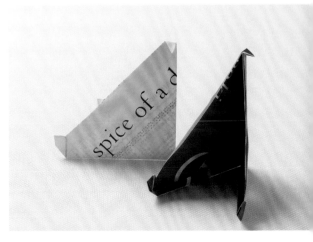

6 對摺。

7 上角往下摺。

8 展開後，就完成了！

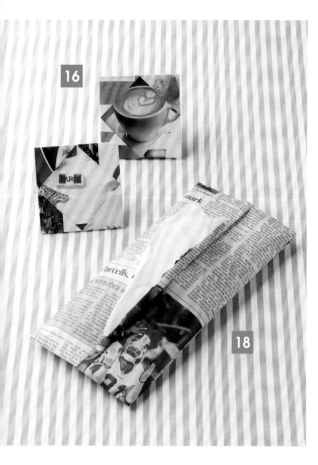

18
面紙套

P.11

紙張大小
54cm×80cm 1張

山摺線 7cm

1 往反面對摺。

2 將右側摺疊。

7cm

3 再一次摺疊起來。左側與**2**&**3**摺法相同,摺疊起來。

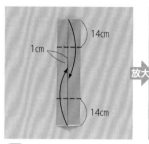

1cm 14cm 14cm 放大

4 左側如圖所示,回摺1cm。

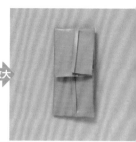

5 翻轉紙張,上下摺疊起來。

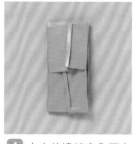

6 上方的邊端塞入下方的邊端。

7 翻轉回正面,完成!

16
相框

P.10

紙張大小
17cm×17cm 1張

1 往反面摺出十字摺線。

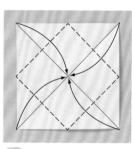

2 將四個角往正中央摺疊入。

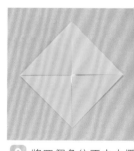

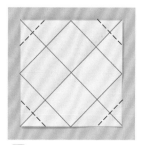

3 將**2**展開後攤平。

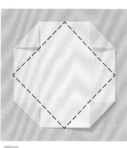

4 將四個角往**2**的摺線摺疊起來&黏貼上照片。

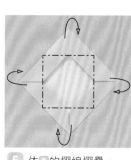

5 依**2**的摺線摺疊。

6 翻轉紙張,將四個角往正中央摺疊。

7 翻轉回正面,將角立起來。完成!

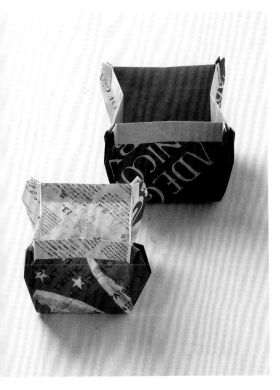

20
植栽花器

P.11

紙張大小

27cm×27cm 1張

1 往反面摺出三角形後，再一次摺成三角形。

2 如圖所示，將⬆的部分展開後攤平。
（另一側摺法亦同。）

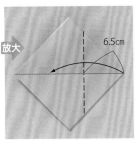

3 往正中央摺出摺線。

4 將右側摺疊起來。

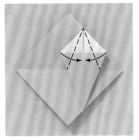

5 如圖4所示，將⬆的部分展開後攤平。

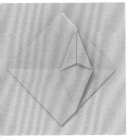

6 將5的上方左右往正中央摺疊起來。

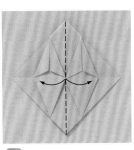

7 左側與4至6摺法相同，摺疊起來。
（另一側摺法亦同。）

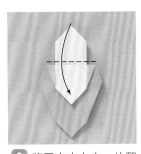

8 將正中央上方一片翻至另一側。
（另一側摺法亦同。）

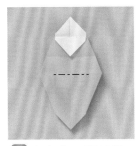

9 上方往下摺至摺口處。

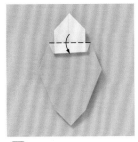

10 將9復原，上方的角對齊9摺線，往下摺疊。

11 再一次對齊9摺線，往下摺疊。

12 將9摺線往下摺。

13 其餘三面摺法與9至12相同。

14 下方的角往上摺。

15 展開後，就完成了！

隨身小物篇……

一起摺出
各式各樣的隨身小物吧！
從紙張的選擇開始享受樂趣，
親自感受使用時的喜悅。

In The Bag

包包小物

將包包裡面常備的
各式小物們，
以漂亮的紙張摺疊包裝吧！
這可會成為你引以為傲的作品唷！

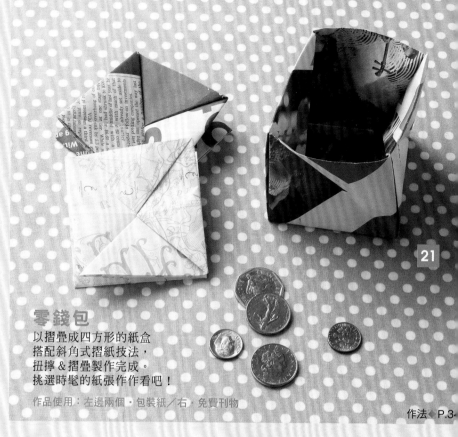

零錢包

以摺疊成四方形的紙盒
搭配斜角式摺紙技法，
扭擰＆摺疊製作完成。
挑選時髦的紙張作作看吧！

作品使用：左邊兩個・包裝紙／右・免費刊物

作法◆P.3◆

21

22

作法◆P.35

面紙套A

簡單的步驟即可完成面紙套。
使用厚紙摺製，
不易破壞外形，使用上也很方便

作品使用：免費刊物

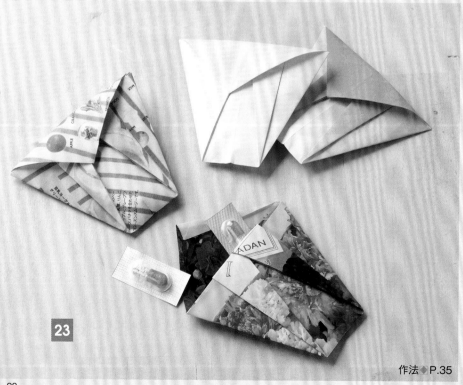

23

藥袋

將白天需要的藥劑分量
隨身攜帶著就能感到安心。
只需一張色紙就可以摺出小藥袋，
真是相當地便利呢！

作法◆P.35　作品使用：左＆下・雜誌／右・色紙

卡片套

集點卡多得
令人覺得困擾的時候，
分類摺製不同風格的款式吧！
看到紙張能立即知道內容物就太好啦！

作品使用：上‧雜誌／下‧紙袋

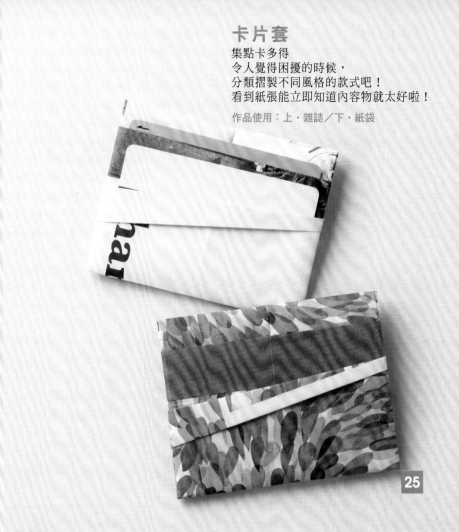

唇膏套

唇膏是經常取用的小物。
只要放入唇膏套裡，
就能夠更輕易地取出使用囉！

作品使用：免費刊物

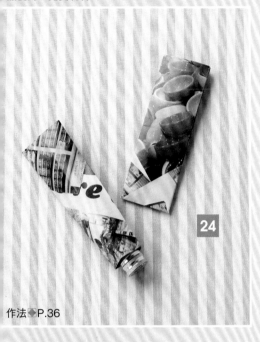

24

作法◆P.36

25

作法◆P.36

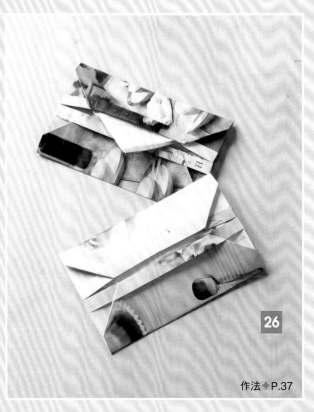

26

面紙套B

看起來不像是摺紙，
或是完成後也看不出來的摺法也不錯。
摺製多個備用，
隨時都能隨手拿一個喜歡的走喔！

作品使用：免費刊物

作法◆P.37

Stationery

文具用品

愛用文具集合！
日常事務工作中，
只需要加入一點摺紙元素，
就會變得更加有趣。

剪刀套

只要將紙張摺疊完成
放入空隙中，
就能夠好好地收納起來，
成為剪刀刀刃嚴實的保護套。

作品使用：免費刊物

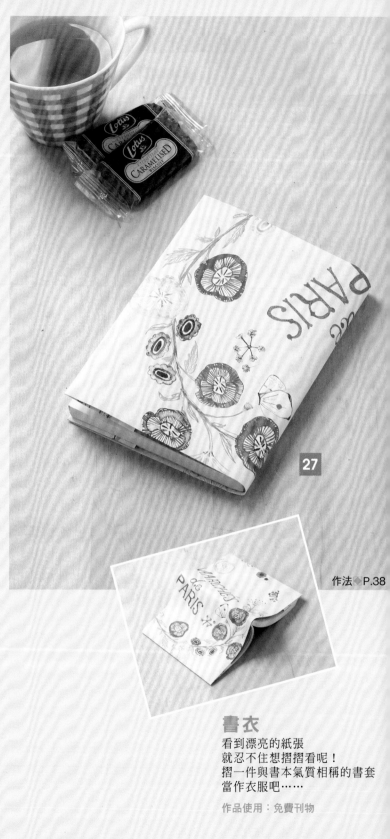

27

作法◆P.38

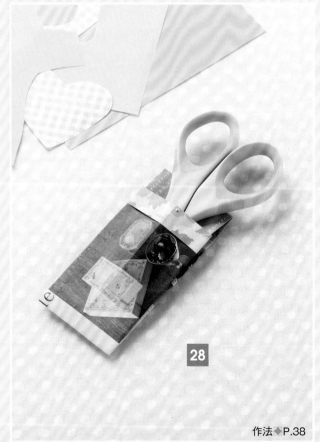

28

書衣

看到漂亮的紙張
就忍不住想摺摺看呢！
摺一件與書本氣質相稱的書套
當作衣服吧……

作品使用：免費刊物

作法◆P.38

筆筒

以堅固的紙張，
一起好好地摺一個筆筒吧！
若想要使它站得更穩，
可以在中間加上一些重量。

作品使用：紙袋

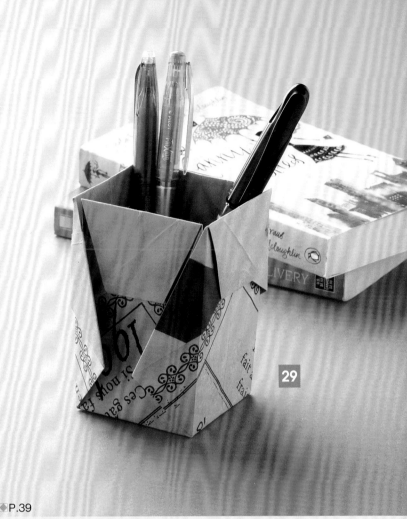

29

作法◆P.39

筆盒

當筆散落得到處都是，
馬上摺製一個筆盒，收納整齊吧！
也可以多作幾個，
放在抽屜裡當作小隔間。

作品使用：免費刊物

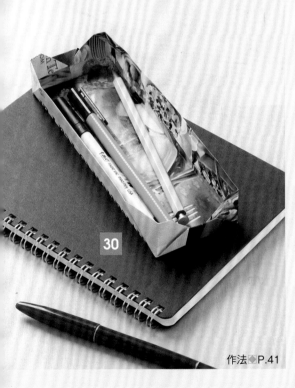

30

作法◆P.41

迴紋針盒

以時髦的紙張摺疊出
小小的迴紋針盒。
整理一個一個散落的小東西時，
使用起來相當方便。

作品使用：廣告傳單

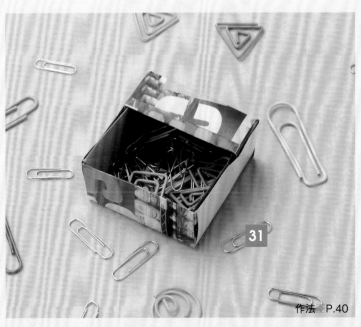

31

作法 P.40

Kids

孩子們喜歡的摺紙作品。
只要花點時間摺給他們，
就會產生特別的感情聯繫……
來，試著摺給他們吧！

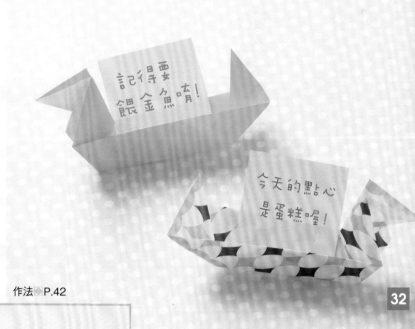

記得要
餵金魚唷！

今天的點心
是蛋糕喔！

作法▶P.42

32

鴨子便條架

簡單地摺好後，
輕巧地放在桌上。
是會讓人心裡暖暖的，
好可愛的小鴨呢！

作品使用：色紙

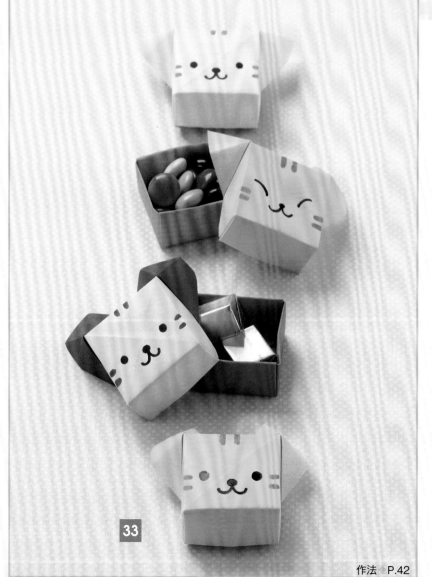

33

動物盒

帶有耳朵的可愛盒子，
可以裝入糖果。
若以稍大的紙張摺製，
當作禮物盒也很棒呢！

作品使用：色紙

作法▶P.42

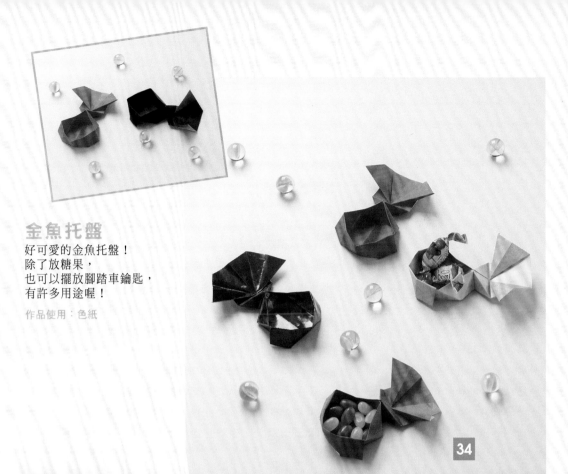

金魚托盤

好可愛的金魚托盤！
除了放糖果，
也可以擺放腳踏車鑰匙，
有許多用途喔！

作品使用：色紙

34

作法◆P.44

驚喜箱

以讓人看了心情會很好的紙張
一起摺摺看吧！
但中間的摺製過程
需要多花些工夫喔！

作品使用：免費刊物

35

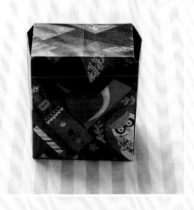

作法◆P.45

21 零錢包

P.28

紙張大小
30cm×30cm 1張

1 往反面摺出十字摺線。

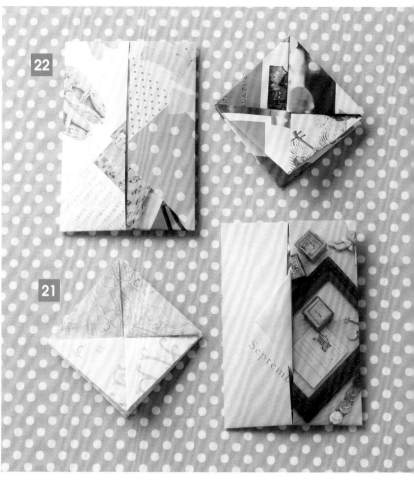

22

21

2 四個角往正中央摺入。

3 水平方向分成三等分摺疊起來。

4 將3展開後攤平,垂直方向分成三等分摺疊起來。

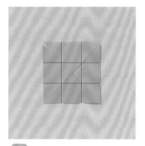

5 將4展開後攤平。

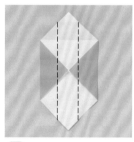

6 將上下角展開後攤平。

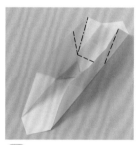

7 將左右摺立起來。

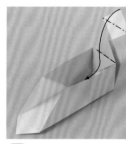

8 上方如圖所示摺立起來。

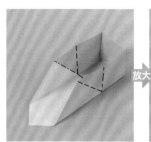

9 將8的邊端往內側摺入。

放大

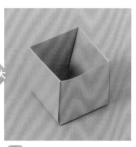

10 另一側摺法與8至9相同。

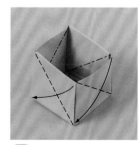

11 摺出斜斜的摺線。

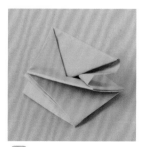

12 斜斜地,以扭擰般的方式摺疊起來。

13 完成!

22
面紙套A

P.28

紙張大小
5cm×25cm 1張

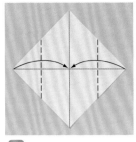

1 往反面摺出十字摺線。

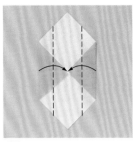

2 左右角往正中央摺疊起來。

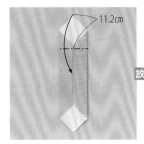

3 再一次將左右往正中央摺入。

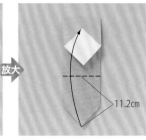

放大

4 翻轉紙張，上方往下摺。

5 下方往上摺。

6 將**5**的邊端摺入內裡。

7 翻回正面，完成！

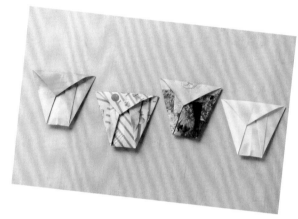

23
藥袋

P.28

紙張大小
5cm×15cm 1張

1 往反面摺出十字摺線後，將下角往上摺。

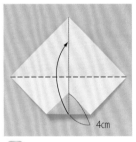

2 再一次將下方往上摺。

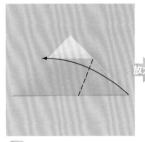

放大

3 右側如圖所示，斜斜地摺疊起來。

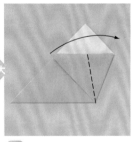

4 將**3**往回對摺。

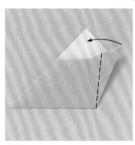

5 再一次往左對摺。

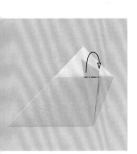

6 突出來的部分往內側摺入。

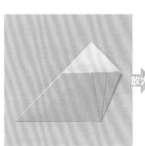

放大

7 另一側摺法與**3**至**6**相同。

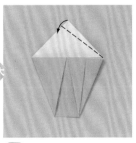

8 上方如圖所示，斜斜地摺入。

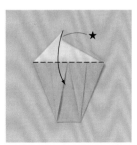

9 上方向下摺，將★處摺入溝槽裡，完成！

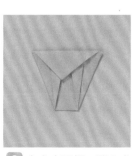

24 唇膏套

P.29

紙張大小
15cm×15cm 1張

1 往正面摺出十字摺線。

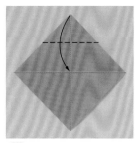

2 上角往下摺。

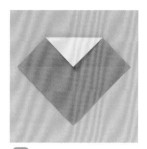

放大

1.8cm

3 翻轉紙張。

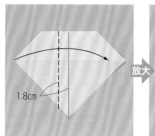

4 將左側摺入。

5 將右側摺入。

6 再一次將右側摺入。

7 展開後攤平。

放大

8 下方往上摺。

9 右角摺成三角形。

★

25

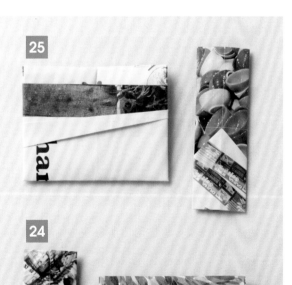

24

10 ★處往左摺疊後塞入內側。

11 ♥處往塞入三角形內側。

12 翻回正面,完成!

25 卡片套

P.29

紙張大小
38.5cm×19cm 1張

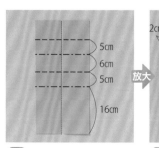

5cm
6cm
5cm
16cm

1 往正面,於正中央摺出摺線。

放大

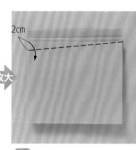

2cm

2 以蛇腹式摺法摺疊。

接下頁・3

山摺線（—·—·—）·谷摺線（——————）·切割線（————）·摺線（————）

26
面紙套B

P.29

紙張大小
30cm×22cm 1張

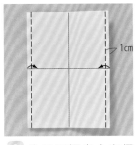

1 往正面摺出十字摺線。

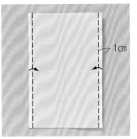

2 將左右摺入。

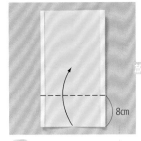

3 再一次將左右摺疊起來。

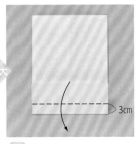

4 翻轉紙張，下方向上摺。

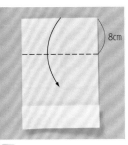

5 將4於3cm處往回摺疊。

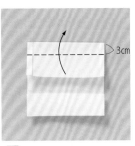

6 上方往下摺。

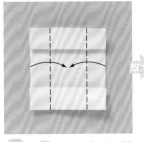

7 將6於3cm處往回摺疊。

8 左右往正中央摺疊。

9 翻轉紙張，將上下兩角都摺疊成三角形。

10 將9往◆處塞入。

11 翻回正面，上下如圖所示，摺疊成三角形。

12 將11往內側摺入，完成！

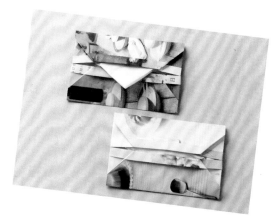

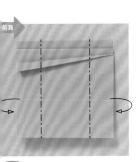

3 最上方一片，如圖所示，斜斜地摺疊起來。

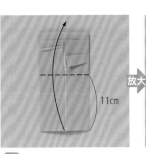

4 翻轉紙張，將左右往正中央摺疊。

5 下方往上摺。

6 翻轉紙張，上方往下摺。

7 將邊端摺入內側，完成！

37

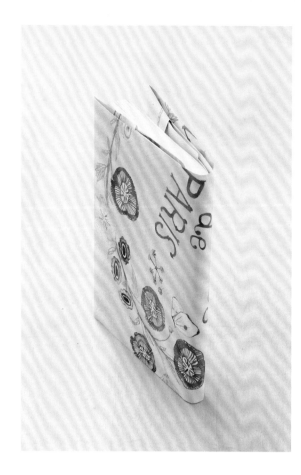

27 書套

P.30

紙張大小
31cm×21.5cm 1張
※書本尺寸
10.5cm × 15cm × 1cm

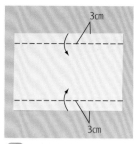

1 反面朝上放置。

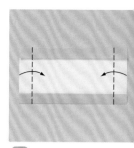

2 將上下摺疊起來。

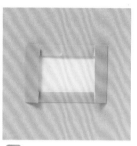

3 左右與書本對齊後摺疊起來。

4 將書本的邊端塞入。

5 完成！

28 剪刀套

P.30

紙張大小
29.5cm×21cm 1張

1 往正面，於正中央摺出摺線。

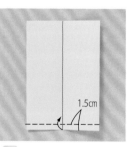

2 下方往上摺。

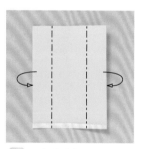

3 翻轉紙張，左右往正中央摺入來。

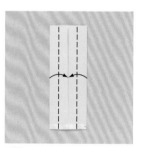

4 再一次往正中央摺疊起來。

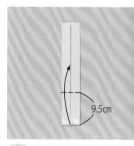

5 下方往上摺。

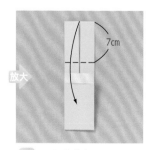

6 上方往下摺。

7 將下摺後的邊端往內側摺入，完成！

29 筆筒

P.31

紙張大小

30cm×30cm 1張

1 往反面摺成三角形。

2 再一次摺成三角形。

3 如圖所示，將▲的部分展開後攤平。
（另一側摺法亦同。）

放大

4 上方的左右往正中央摺疊起來。
（另一側摺法亦同。）

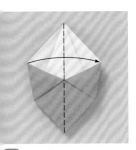
5 如圖所示，將▲的部分展開後攤平。
（另一側摺法亦同。）

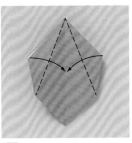
6 將其中一片翻至另一側。
（另一側摺法亦同。）

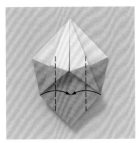
7 上方的左右往正中央摺疊起來。
（另一側摺法亦同。）

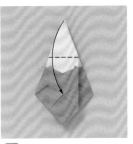
8 左右角往正中央摺疊起來。
（另一側摺法亦同。）

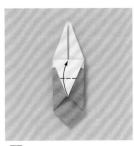
9 上方的角往下摺。

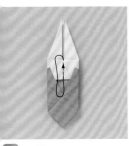
10 將9的邊端反向回摺。

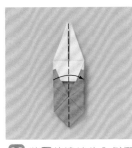
11 將10的邊端往內側摺入。
（另一側摺法與9至11相同。）

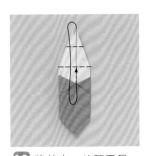
12 將其中一片翻至另一側。
（另一側摺法亦同。）

大

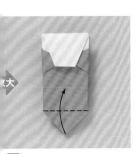
13 摺法與9至11相同。
（另一側摺法亦同。）

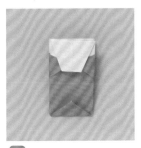
14 下方的角向上摺。

15 展開後，就完成了！

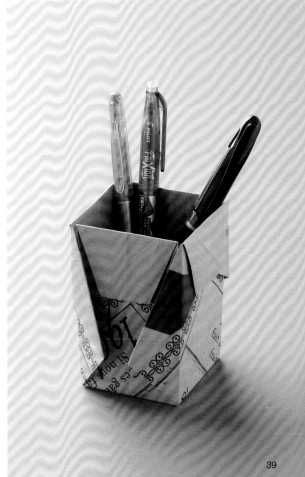

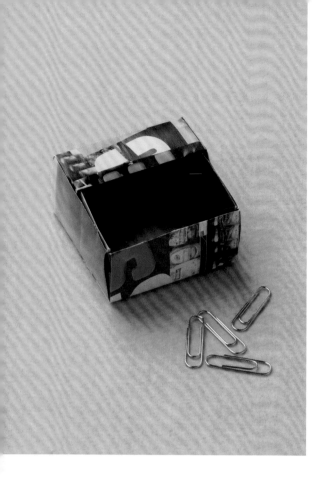

31
迴紋針盒

P.31

紙張大小
A 21cm×12cm 1張
B 12cm×18cm 2張

A

1 往反面，於正中央摺出摺線。

3cm

3cm

2 左右往正中央摺疊起來。

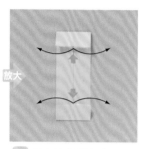

放大

3 將上下摺疊起來。

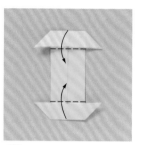

4 如圖所示，將⬆的部分展開後攤平。

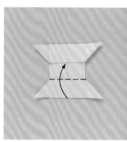

5 將上下摺疊起來。

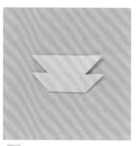

6 再一次將下方往上摺。

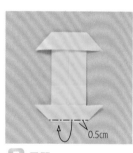

0.5cm

7 展開。

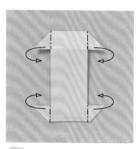

8 翻轉紙張，下方往上摺0.5cm。

後

前

9 翻回正面，上下兩角各往內側摺疊起來。A完成！

B

10 往反面，於正中央摺出摺線。

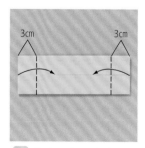

3cm

3cm

11 將上下往正中央摺疊起來。

12 將左右摺疊起來。

13 如圖所示，將⬆的部分展開後攤平。
（製作2個）

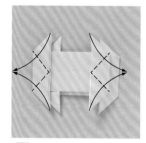

14 以13的正面朝上，將兩個部件重疊在一起。

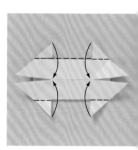

15 將上方部件的上下角往正中央摺疊。

40

接下頁 ▶ 16

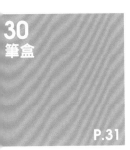

30
筆盒

P.31

紙張大小

4cm×16cm 1張

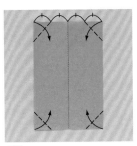

1 往正面，於正中央摺出摺線。

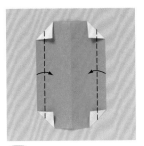

2 四個角各摺成三角形。

3 將左右摺入。

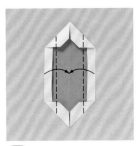

4 上下的左右邊角往正中央摺入。

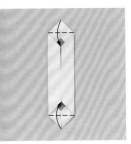

5 左右往正中央摺入。

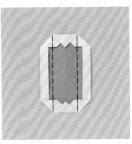

6 將5展開後攤平，將上下兩角摺疊起來。

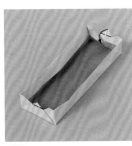

7 將上下摺立起來。

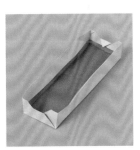

8 三角形的尖端往內側摺入，完成！

16 將下側部件的上下角摺往上側部件上方。

17 將15復原。

18 將★處摺入兩個部件的內裡。

19 左右摺入。

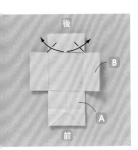

20 將19展開，把A夾入B之間。

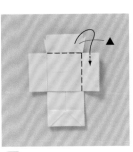

21 將A上方左右的三角形對摺。

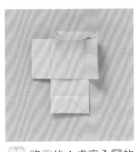

22 將21的▲處塞入B的邊緣內側。
（另一側摺法亦同。）

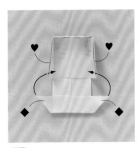

23 展開下方兩角。

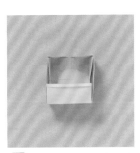

24 將◆處塞入♥處，完成！

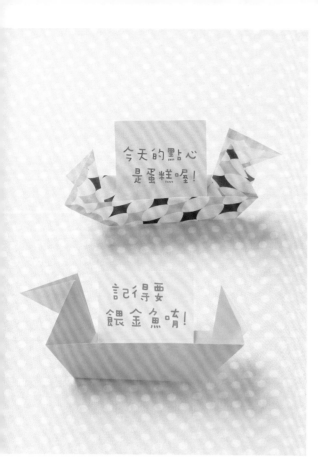

今天的點心
是蛋糕喔！

記得要
餵金魚唷！

32
鴨子便條架

P.32

紙張大小

15cm×15cm 1張

1 往反面摺出十字摺線。

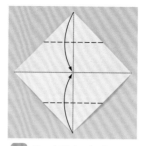

2 上下兩角往正中央摺入。

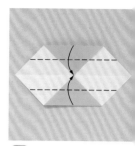

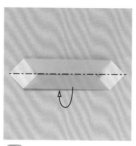

3 再一次把上下往正中央摺入。

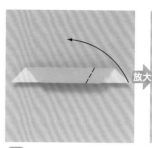

4 翻轉紙張後對摺。

放大

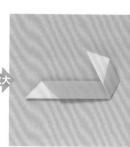

5 右側斜斜地往上摺。

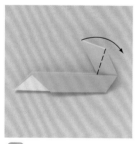

6 將5內摺。

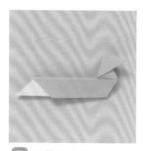

7 將6的邊端如圖示摺疊。

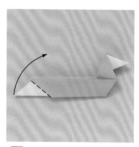

8 將7內摺。

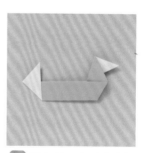

9 將左端三角形往上摺疊。

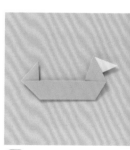

10 將9內摺。

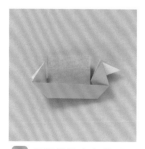

11 展開後放上便條紙，完成！

33
動物小方盒

P.32

紙張大小

 15cm×15cm 1張
盒身 14cm×14cm 1張

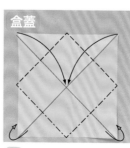

盒蓋

1 往正面摺出十字摺線。

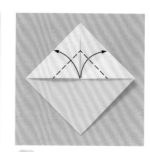

2 上方兩角往正中央摺疊，下方兩角往反面的正中央摺疊。

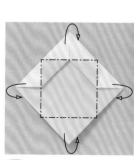

3 上方兩角往回對摺。

接下頁

4 翻轉紙張，四個角往正中央摺入。

5 上下往正中央摺入。

6 將**5**展開後攤平。

7 左右往正中央摺入。

8 將**7**展開後攤平。

9 將上下展開後攤平。

10 左右如圖所示摺立起來。

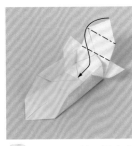

11 上方如圖所示摺立起來。

12 將**11**的邊端摺入內側。

13 另一側摺法與**11**至**12**相同。

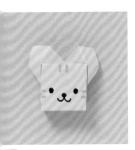

14 繪製表情，盒蓋完成！

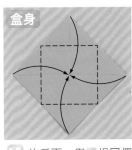

15 往反面，與**1**相同摺出十字摺線，將四個角往正中央摺入。

16 再一次將四個角往正中央摺入。

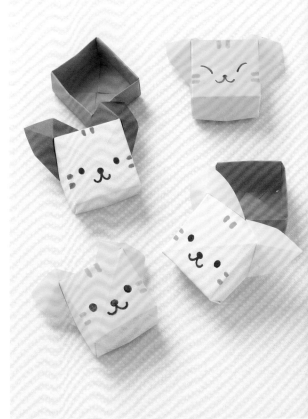

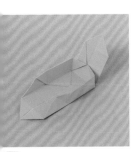

17 與**5**至**11**摺法相同，上方如圖所示摺疊起來。

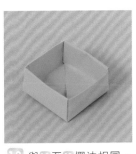

18 與**12**至**13**摺法相同。盒身完成！

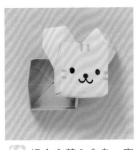

19 組合盒蓋＆盒身，完成！

**34
金魚托盤**

P.33

紙張大小

15cm×15cm 1張

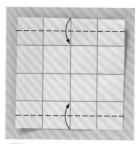

1 往反面摺出十字摺線，上下左右往正中央摺疊起來，再將水平＆垂直方向各分成四等分摺疊起來。

2 上下對齊摺線摺疊起來。

3 再一次摺疊起來。

4 翻轉紙張，上下往正中央摺疊起來。

5 翻轉紙張，右側對齊摺線摺疊起來。

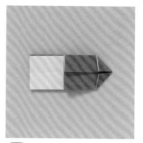

6 右邊兩角往正中央摺疊起來。

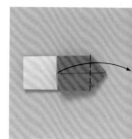

7 將 **6** 內摺。

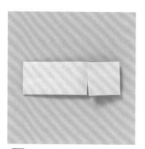

8 上方一片往右摺。

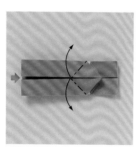

9 翻轉紙張。

10 如圖所示，將 ⬆ 的部分展開後攤平。

11 右側上方一片斜斜地往外摺疊。

12 將 **11** 復原。

13 如圖所示，⬆ 的部分展開後攤平。

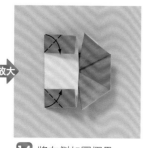

14 將左側如圖摺疊。

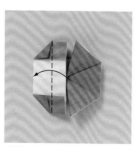

15 將左側兩角摺成三角形。

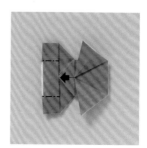

16 上方一片如圖示所示往左摺疊。

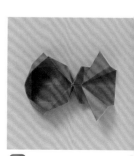

17 如圖所示，將 ⬆ 的部分展開＆將尾巴摺立起來，完成！

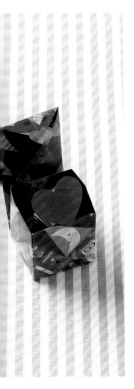

35
驚喜箱

P.33

紙張大小
盒身 15cm×15cm 1張
彈簧 3.75cm×15cm 8張

盒身

1 往反面摺出十字摺線。

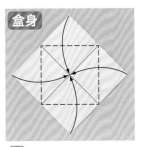

2 四個角往正中央摺入。

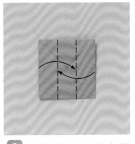

3 垂直方向分成三等分摺疊起來。

4 將 **3** 展開後攤平，水平方向分成三等分摺疊起來。

5 將 **4** 展開後攤平，再將上下展開。

6 左右如圖所示摺立起來。

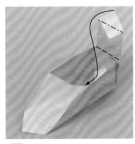

7 上方如圖所示摺立起來。

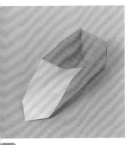

8 將 **7** 的邊端往內側摺入。

9 另一側摺法與 **7** 相同，盒身 完成。

彈簧

10 往反面對摺，每個顏色摺四個。

山摺線

11 以黃色部件夾住紅色部件。

12 紅色往右側摺。

13 黃色往上摺。

14 持續交互摺疊。如果變得太短，就再接上另一張部件。

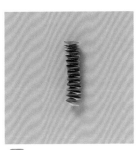

15 彈簧 完成。

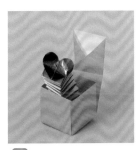

16 在 盒身 的底部黏貼上 彈簧，在 彈簧 上黏貼♥。

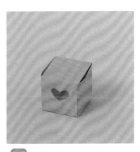

17 蓋上蓋子＆黏貼上小小的♥，完成！

禮物篇……

以摺紙包裝禮物吧！
將心意摺入
漂亮的紙張中……，
傳遞驚喜＆溫馨吧！

Gift Box

禮物盒

一般常見用來裝禮物的
普通包裝盒……
摺製禮物盒的樂趣在於——
紙張的選擇。

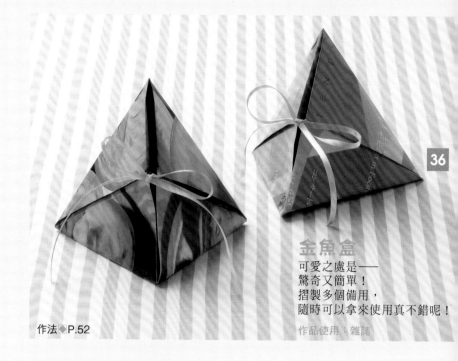

金魚盒
可愛之處是——
驚奇又簡單！
摺製多個備用，
隨時可以拿來使用真不錯呢！

作法 ◆P.52　　　　作品使用：雜誌

36

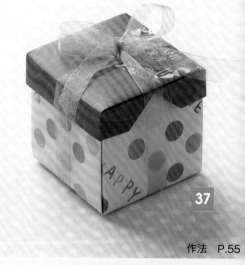

作法　P.55

37

正方形盒A
擁有切割形狀的盒蓋是特色！
以可愛的紙張摺疊很不錯，
以時髦的紙張摺疊也不賴，
任意選擇紙張大小，試著摺摺看吧

作品使用：盒蓋・雜誌／盒身・包裝紙

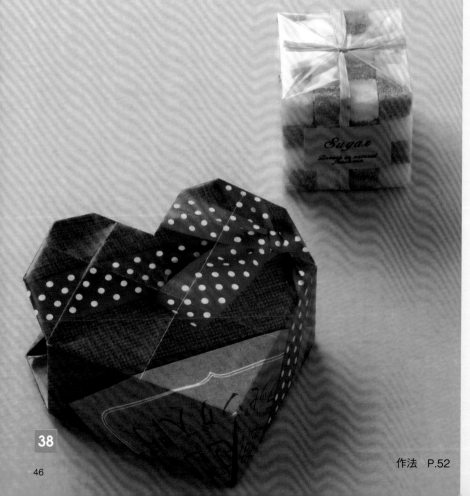

心形盒
好想以紅色的紙張摺摺看……
摺疊成心形的盒子，
上方作成敞開的設計，
放入點心也很適合喔！

38

作法　P.52　　　作品使用：雜誌

六角盒

以堅固的紙張摺摺看吧！
盒子上方的花朵，
是將邊端重疊交錯而成的。
只需改變最後的上下位置，
摺法意外地簡單唷！

作品使用：紙袋

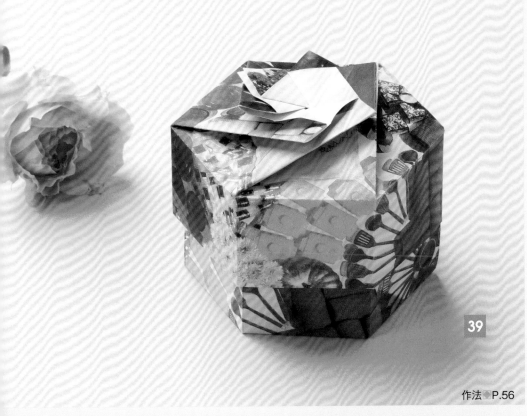

39

作法 ● P.56

長方形盒

以長方形的紙張摺疊，
且摺法與正方形盒B相同。
整體重點在於：盒蓋＆盒身的紙張選擇！
一起摺製多款來搭配組合吧！

作品使用：盒蓋・雜誌／盒身・紙袋

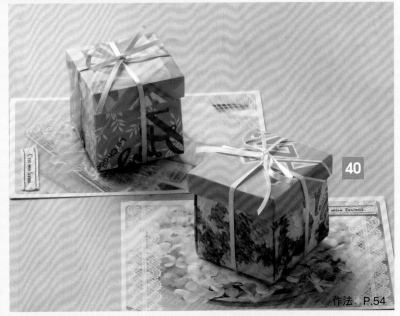

40

作法 ● P.54

正方形盒 B

以紙袋或包裝紙摺疊的盒子。
盒子上有摺線的話就搞砸了！
一個步驟、一個步驟地摺出摺線，
精確地摺摺看吧！

作品使用：盒蓋・雜誌／盒身・紙袋

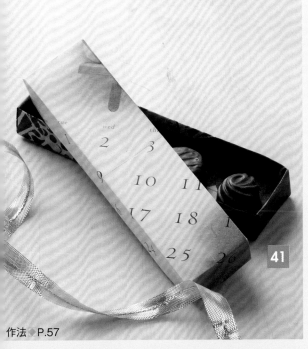

41

作法 ● P.57

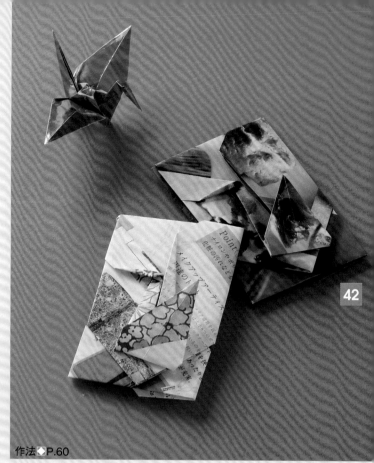

Envelope for a Monetary Gift 紅包袋

用來裝壓歲錢是必然的，
但在很多情況也都適用，
像是──還錢的時候。
請選擇合適的紙張來摺製吧！

作法◗P.60

紙鶴紅包袋

摺出一半的紙鶴。
是收到時會感到十分開心的設計，
相當適合作為紅包袋。
使用可愛的紙張摺製也很不錯唷！

作品使用：免費刊物

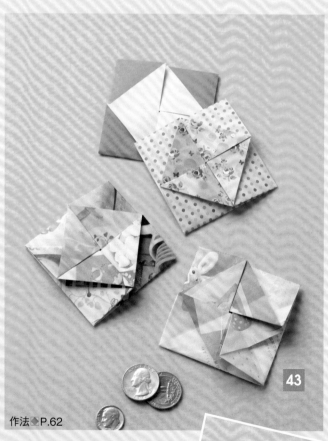

作法◗P.62

四角形榻榻米摺紙

摺疊完成後，內側會呈現正方形。
可以選擇普通的色紙，
或雙面印刷的紙張、雜誌、
色紙，都OK！

作品使用：上兩個・色紙
　　　　　下兩個・雜誌

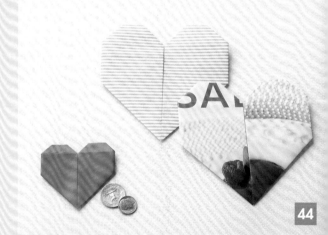

作法◗P.63

心形紅包袋

若以大張的紙張摺疊，
也能夠放入鈔票。
使用時，
摺疊一次＆展開後攤平，
將錢放入後再摺疊回去即可。

作品由左至右使用：
色紙／包裝紙／免費刊物

金字塔盒

以一張紙摺疊即OK！
使用兩張紙摺疊也可以的
有趣的金字塔盒。
也可以裝入點心呢！

作品使用：色紙

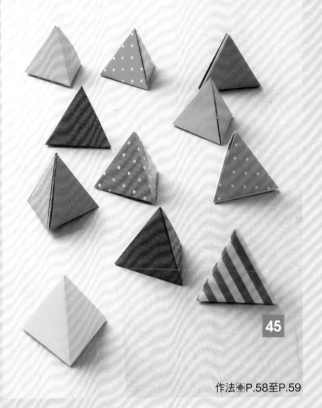

花形榻榻米摺紙

看似複雜，但摺法很簡單。
只要將每個邊端重疊在一起，
最後上下交換塞入就完成了！
摺製多個備用，相當方便。

作品使用：雜誌或免費刊物

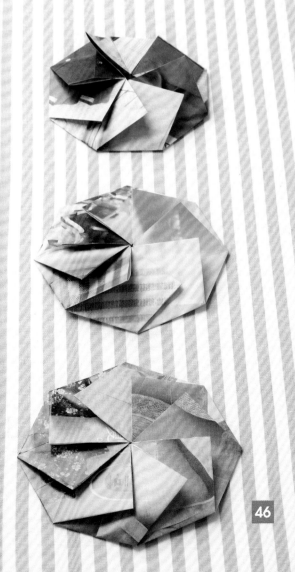

45

作法◆P.58至P.59

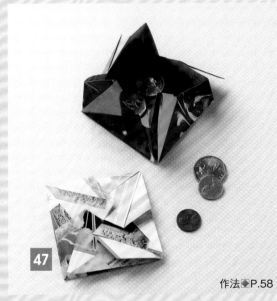

47

作法◆P.58

箭羽榻榻米摺紙

是很酷的榻榻米摺紙技法唷！
一邊摺出摺線，
一邊摺疊出來吧！
紙張的選擇也相當重要。

作品使用：雜誌

46

作法◆P.61

Letter

書信

以紙張手寫書信，
摺製後傳遞出去……
摺疊信紙＆漂亮的信封，
無論哪一種都是能傳達思念的方式。

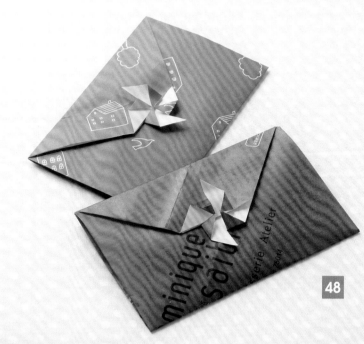

48

作法◆P.64

風車信封
巧妙利用小切口，
作出可愛的風車。
建議以雙色紙張摺製，
完成的效果十分美麗喔！

作品使用：上・包裝紙／下・�𢑥

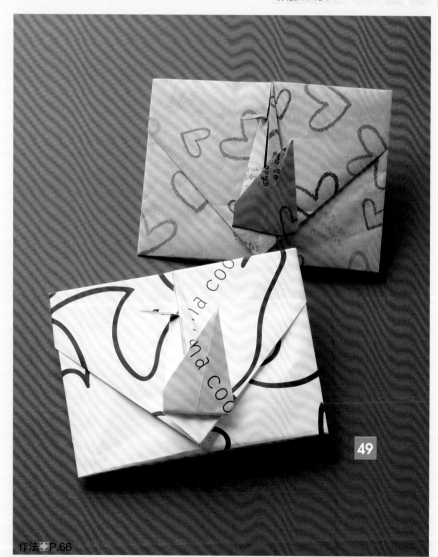

49

紙鶴信封
以西式紙張摺製和風紙鶴，
也很OK呢！
展現出搶眼的存在感，
不是很不錯嗎？

作品使用：上・包裝紙／下・紙袋

作法◆P.66

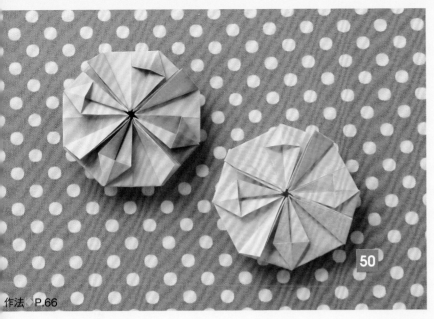

花朵信紙

以色紙摺製而成
可愛的花朵信紙……
即使裡頭只寫了「謝謝」一句話,
收到的人一定也會很開心的!

作品使用:左邊兩個・包裝紙／右・免費刊物

50

作法◆P.66

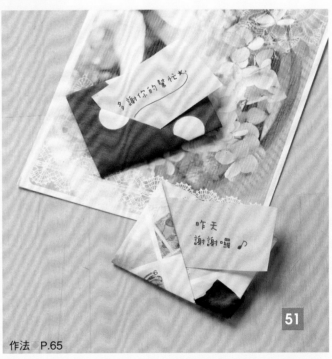

51

作法◆P.65

附上小紙箋的信紙

信紙外再附上一張小紙箋!
主體是以包裝紙的背面手寫書信後,
直接摺疊而成。

作品使用:上・包裝紙／下・雜誌

小紙箋・色紙

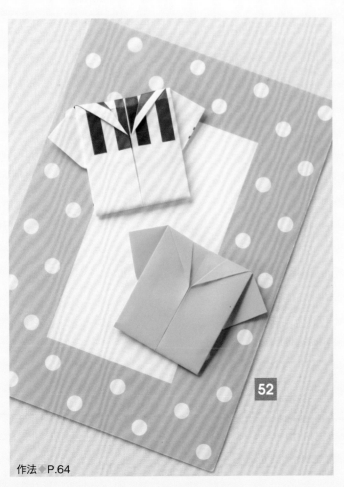

52

襯衫信紙

可以摺疊出純色的基本襯衫信封樣式,
或者再以優秀的摺紙技術
摺出帶有花紋樣式的設計,
也很有趣哩!

作品使用:上・紙袋／下・色紙

作法◆P.64

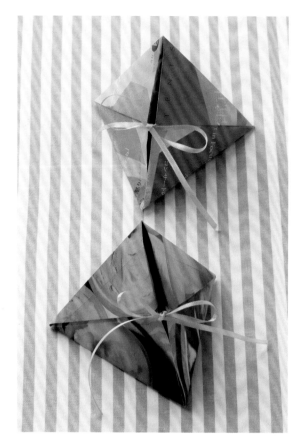

36
金魚盒

P.46

紙張大小
20cm×20cm 1張
0.7cm寬的緞帶 35cm

1 往反面摺出十字摺線。

2 左上角對齊摺線後摺疊起來。

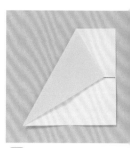

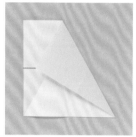

3 將**2**展開後攤平，右上角對齊摺線後摺疊起來。

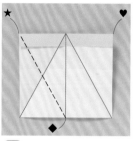

4 將**3**展開後攤平，上方從摺線重疊位置往下摺。

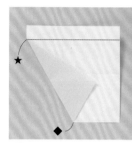

5 將**4**展開後攤平，依★與◆連接起來的線，斜斜地摺疊起來。

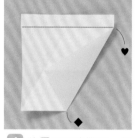

6 將**5**展開後攤平，依♥與◆連接起來的線，斜斜地摺疊起來。

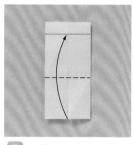

7 將**6**展開後攤平，左右往正中央摺疊起來。

8 下方對齊上方的摺線摺入。

9 將**8**展開後攤平，上方往下摺。

10 下方往上摺，將■處塞入下方邊端內裡，再於間隙中穿過緞帶。

11 如圖所示對齊摺線，摺立開口處。

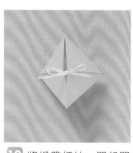

12 將緞帶打結，闔起開口處就完成了！

38
心形盒

P.46

紙張大小
20cm×20cm 2張

1 往反面摺出十字摺線。

2 四個角往正中央摺入

3 上下往正中央摺入。

4 將**3**展開後攤平，左右往正中央摺入。

5 將**4**展開後攤平，剪切開來。

6 將剪切開的兩邊摺成三角形。

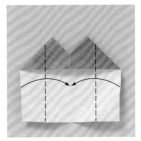

7 上方的左右往正中央摺入。

另一側的視圖

8 另一側的視圖。

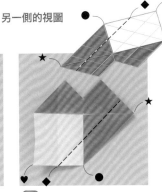

9 將**8**展開後攤平，下方右角往正中央摺入。

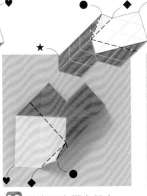

10 將右下方摺立起來。

11 左下如圖所示摺立起來。

12 將**11**的邊端摺入內側。共製作兩個。

13 將粉紅色部件塞入紅色的內側，使兩個疊合在一起。

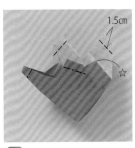

14 對齊摺線，將一部分側面往內摺入。

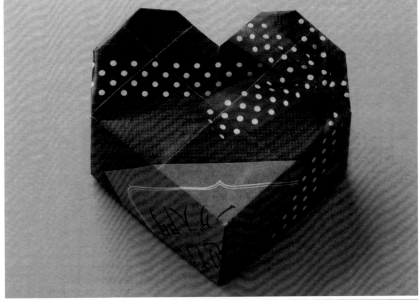

15 上方兩個邊端往下摺。

16 上方兩角往下摺成三角形，完成！

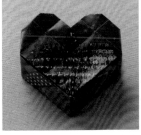

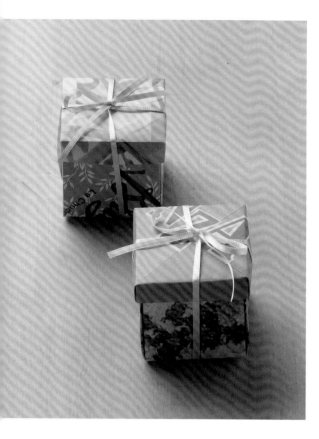

正方形盒B

P.47

紙張大小
盒身 21cm×21cm 1張
盒蓋 11cm×11cm 1張

盒身

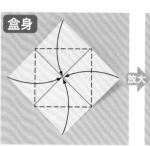

1 往反面摺出十字摺線。

放大

2 四個角往正中央摺入。

3 垂直方向分成三等分摺疊起來。

4 將 3 展開後攤平，水平方向分成三等分摺疊起來。

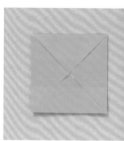

5 將 4 展開後攤平。

縮小

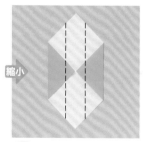

6 將上下角展開。

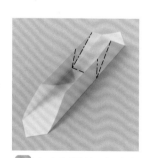

7 左右如圖所示摺立起來。

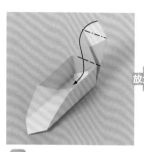

8 上方如圖所示摺立起來。

放大

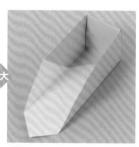

9 將 8 的邊端往內側摺入。

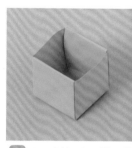

10 另一側摺法與 8 至 9 相同，盒身 完成。

盒蓋

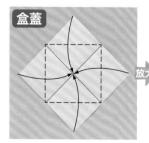

放大

11 往反面摺出十字摺線。

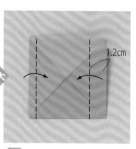

1.2cm

12 四個角往正中央摺入。

13 左右摺疊起來。

1.2cm

縮小

14 將左右展開後攤平，上下摺疊起來。

15 將 14 展開後攤平，再將上下角展開。

接下頁・7

37
正方形盒A

P.46

紙張大小

盒身 28cm×28cm 1張
盒蓋 14cm×14cm 1張

盒身

1 作法與P.54正方形盒B的 盒身 摺法相同。

盒蓋

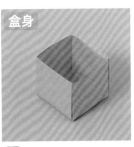

2 往正面摺出十字摺線。

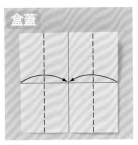

3 左右往正中央摺疊起來。

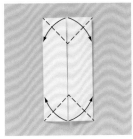

4 將上方一片的上下四角摺疊成三角形。

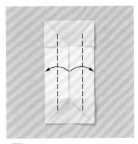

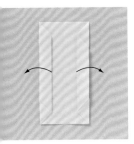

5 將上方一片的左右往外對摺。

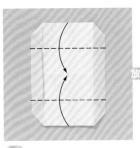

6 將 5 展開後攤平，翻轉紙張。

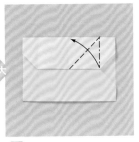

放大

7 上下往正中央摺疊起來。

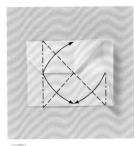

8 右上如圖所示展開。

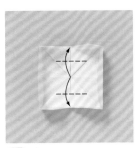

9 其餘三角也以相同摺法展開。

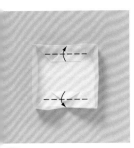

10 將正中央的兩角各自摺成三角形。

11 將 10 對摺，盒蓋 完成。

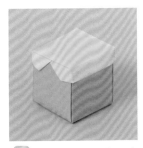

12 組合盒蓋&盒身，完成！

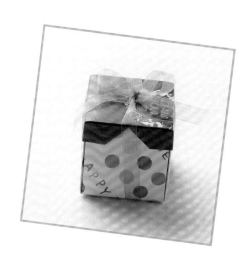

承前頁

16 左右如圖所示摺立起來。

放大

17 上方如圖所示摺立起來。

18 將 17 的邊端往內側摺入。

19 另一側摺法與 17 至 18 相同，盒蓋 完成。

20 組合盒蓋&盒身，完成！

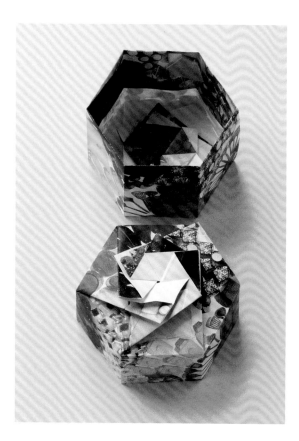

39
六角盒

P.47

紙張大小
盒蓋 11cm×29.5cm 1張
盒身 13.5cm×28cm 1張

盒蓋

1 往反面，於正中央摺出摺線。

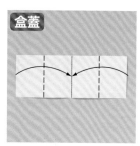

2 左右往正中央摺入。

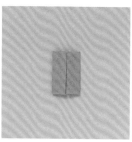

3 再一次，將左右往正中央摺疊。

4 展開後攤平。

5 上方往下摺。

6 將5展開後攤平。

7 上方往下摺。

8 依圖示剪切左側。

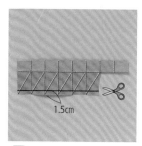

9 翻回正面，如圖所示，斜斜地摺出摺線。

10 將下方剪切下來。

11 以★處為軸，先摺疊一個邊角。

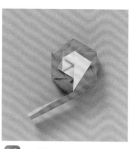

12 與11摺法相同，依序摺疊其餘五個邊角。

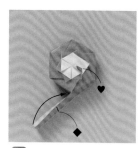

13 將11的♥處拉至裡側。

14 將開口處露出的部分對摺後塞入內裡，盒蓋完成。

盒身

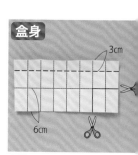

15 與1至7摺法相同，將右邊剪切下來。

接下頁·16

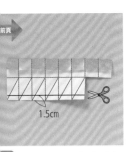

16 如圖所示斜斜地摺疊出摺線，將下方剪切下來。

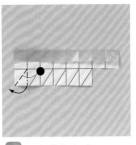

17 下方剪切完成。

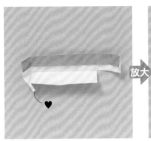

18 以●處為軸，一個一個摺疊上去。

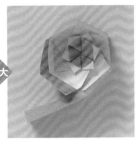

19 摺法與12至13相同。

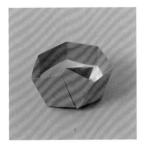

20 將開口處露出的部分對摺後塞入內裡，盒紙完成。

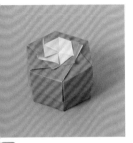

21 組合盒蓋＆盒身，完成！

41 長方形盒

P.47

紙張大小
盒蓋 24.5cm×24.5cm 1張
盒身 25cm×25cm 1張

盒身

1 往反面摺出十字摺線。

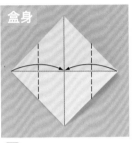

2 左右角往正中央摺疊。

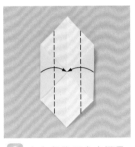

3 再一次，左右往正中央摺疊。

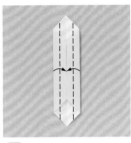

4 再一次，左右往正中央摺疊。

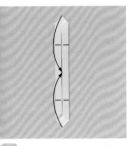

5 上下角往正中央摺疊。

6 將上下展開，左右如圖所示摺立起來。

7 上方如圖所示摺立起來。

8 將7的邊端往內側摺入。

9 下方與7至8摺法相同，盒身 完成。

10 與1至9摺法相同，盒蓋 完成。

盒蓋

11 組合盒蓋＆盒身，完成！

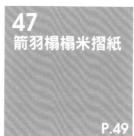

47
箭羽榻榻米摺紙

P.49

紙張大小
17cm×17cm 1張

1 往反面摺出十字摺線。

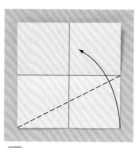

2 如圖所示斜斜地摺疊起來。

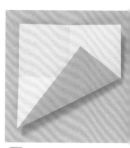

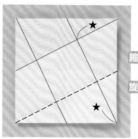

3 以相同摺法，依序摺疊四邊，摺出摺線。

縮小
旋轉

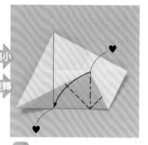

4 對齊兩個★處後，摺疊起來。

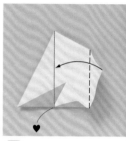

5 對齊兩個♥處後，摺疊起來。

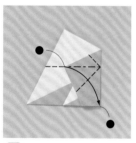

6 往左摺疊。

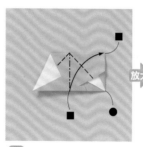

7 對齊兩個●處後，摺疊起來。

放大

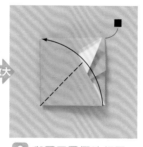

8 與5至6摺法相同，對齊兩個■處後，摺疊起來。

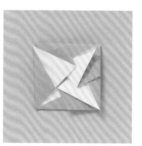

9 上方一片摺成三角形。

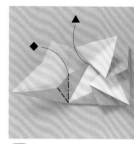

10 如圖所示，拉出◆處&▲處。

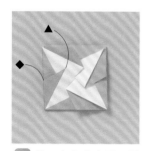

11 將▲處拉出來疊至9的三角形裡側，完成！

45
金字塔盒
純色

P.49

紙張大小
10cm×15cm 1張

1 往反面，分成三等分摺疊起來。

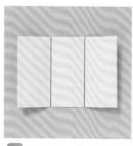

2 將左側摺入。

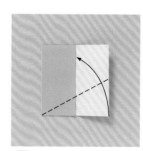

3 下方如圖所示斜斜地摺疊入。

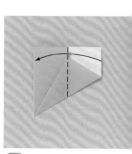

4 將右側摺疊起來。

5 將下方的三角形往上摺。

6 對齊三角形的形狀，往下摺。

7 將露出的部分往回摺疊。

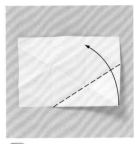
8 展開後攤平。

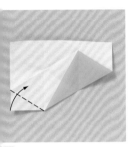
9 右下沿著摺線摺疊。

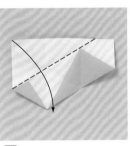
10 左下沿著摺線摺疊。

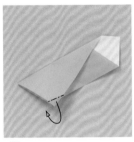
11 左上沿著摺線摺疊。

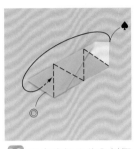
12 露出的部分往內側摺入。

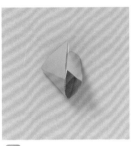
13 將◎處摺入♠處。

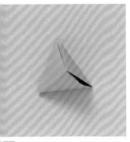
14 完成！

45
金字塔盒
雙色

P.49

紙張大小
10cm×15cm 2張

15 與1至12摺法相同，再摺一個，將黃綠色的邊端如圖所示塞入藍色的邊緣內裡。

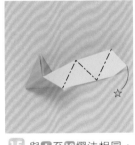

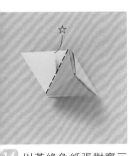
16 以黃綠色紙張對齊三角形，將邊端對齊摺線後摺疊&逐邊捲起。

17 邊端如圖所示摺入內裡。

18 完成！

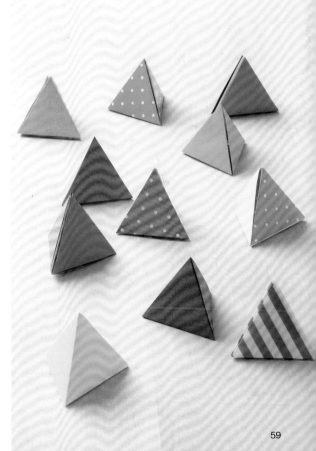

42
紙鶴紅包袋

紙張大小
22.5cm×22.5cm 1張

1 往反面，於正中央摺出摺線。

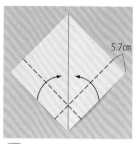

2 以左下、右上的順序往上摺。

3 將下方的角，如圖所示拉出。

4 如圖所示，將↑的部分展開後攤平。

5 將4的上方左右往正中央摺入。

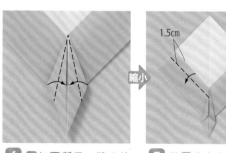

6 5如圖所示，將↑的部分展開後攤平。

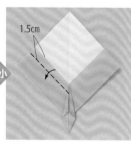

7 將6的上方左右往正中央摺疊。

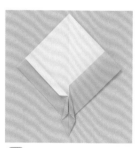

8 將7的左上方如圖所示摺疊。

9 將8的下方裡側部分往回摺，作出鶴的頭部。

10 翅膀的部分如圖所示往上摺起。

11 翻轉紙張，將右側摺疊起來。

12 上方往下摺。

13 再往下對摺。

14 如圖所示往左對摺。

15 將露出的部分往內側摺入，完成！

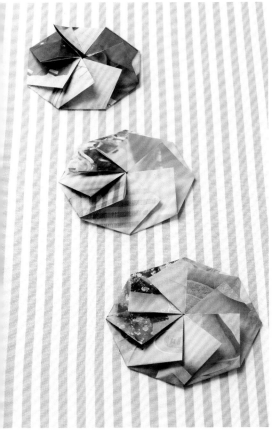

46 花形榻榻米摺紙

P.49

紙張大小
17cm×17cm 1張

1 先摺成三角形，再往正中央摺出摺線。

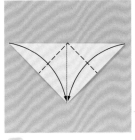

2 上方的左右兩角往正中央摺入。

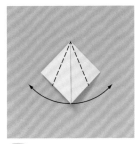

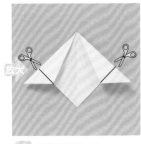

3 將**2**對摺回去。

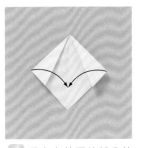

4 將左右外露的部分剪切下來。

5 將**3**摺起來的部分往回摺入。

6 將外露的部分剪切下來。

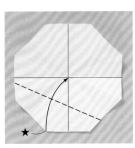

7 展開後攤平。

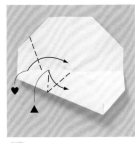

8 以★處對齊中心後摺疊起來。

9 如圖所示，摺起▲處後，以♥處對齊中心，摺疊起來。

10 持續以相同摺法摺至裡側為止。

11 如圖所示展開。

12 將內側其中一片摺立起來。

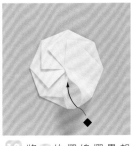

13 將**10**的摺線摺疊起來。

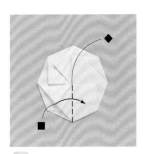

14 將◆處對齊正中央後摺疊起來。

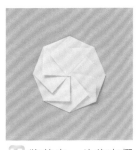

15 將其中一片往右摺疊，完成！

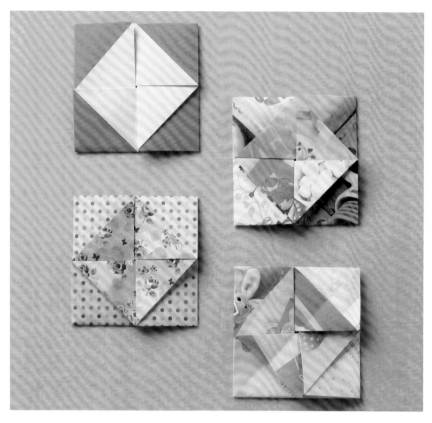

7cm

① 往反面摺出十字摺線。

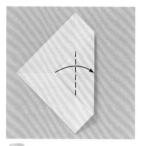

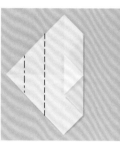

② 右側如圖所示摺疊起來。

③ 將②往右對摺。

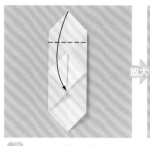

放大

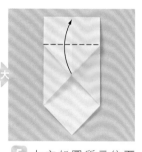

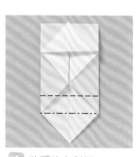

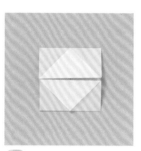

④ 左側與②至③摺法相同,摺疊起來。

⑤ 上方如圖所示往下摺。

⑥ 將⑤往上對摺。

⑦ 下方與④至⑤摺法相同,摺疊起來。

⑧ 上下&右側如圖所示展開後攤平。

⑨ 下方如圖所示往上摺。

⑩ 將右側對摺起來。

⑪ 將左上側摺立起來。

⑫ 將★處與■處對齊,往●處下方摺入。

⑬ 沿著摺線摺疊,完成。

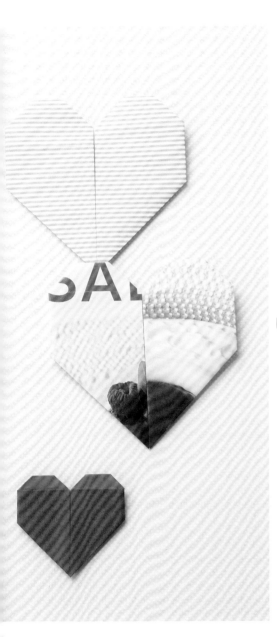

44 心形紅包袋

紙張大小
大 21cm×30cm 1張
小 10.5cm×15cm 1張

1 往反面，於正中央摺出摺線。

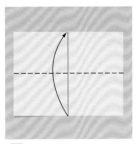

2 對摺。

山摺線

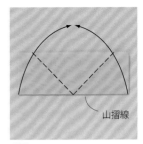

放大

3 下方左右往正中央摺入。

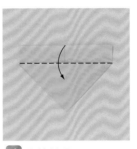

4 翻轉紙張。

5 上方往下摺。

6 如圖所示，將➡的部分展開後攤平。

7 將6的上方往下摺。

8 將7兩側的邊角往上摺成三角形。

大

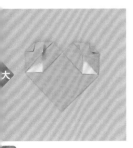

9 兩側向內側摺入，並將上方兩角摺成三角形。

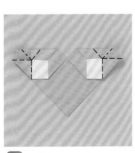

10 將9展開後攤平。

★

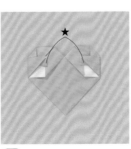

11 上方兩側如圖所示摺疊。

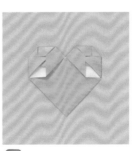

12 將11的★處往內側塞入。

13 翻回正面，完成！

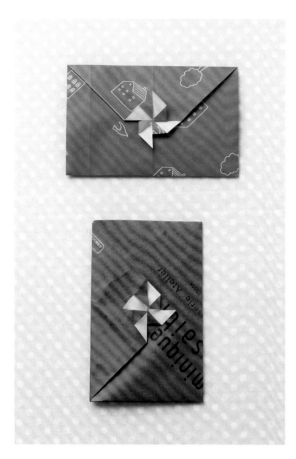

48
風車信封

P.50

紙張大小
15cm×15cm 1張

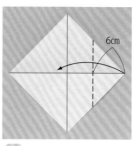

1 往反面摺出十字摺線。

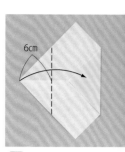

2 右角如圖所示摺疊起來。

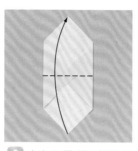

3 左角如圖所示摺疊起來。

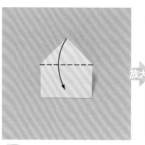

放大

4 往上對摺。

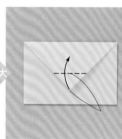

5 上方的角往下摺。

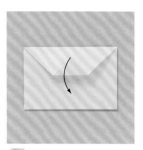

6 將5的邊端如圖所示回摺。

7 將6的上方一片往下摺。

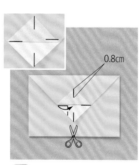

0.8cm

8 如圖所示剪切開來。

9 將8如圖所示,先摺出一個邊角。

10 依序摺疊其餘三個邊角,完成!

52
襯衫信紙

P.51

紙張大小
15cm×15cm 1張

1 往反面,於正中央摺出摺線。

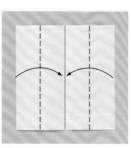

2 左右往正中央摺入。

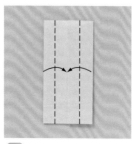

4cm

3 再一次,往正中央摺疊出摺線。

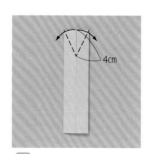

2.3cm

4cm

4 上方如圖所示展開。

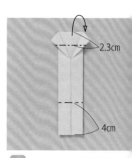

64

51
附上小紙箋的
信紙

P.51

紙張大小

5cm×15cm 1張

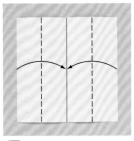

1 往反面，於正中央摺出摺線。

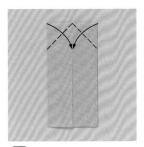

2 左右往正中央摺疊。

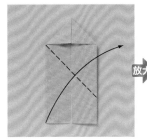

3 上方左右往正中央摺疊。

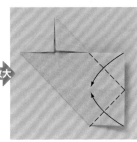

4 下方斜斜地向上摺。

5 右側的上下往正中央摺疊。

6 轉正後，下方往上摺。

7 上方往下摺。

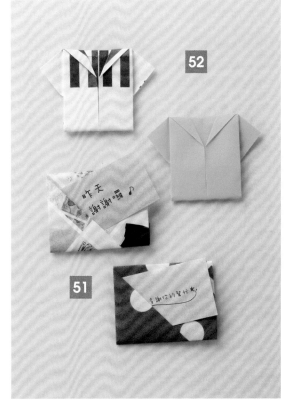

8 將**7**左側的角往內側摺入。

9 準備好小紙箋。

10 插入小紙箋，完成！

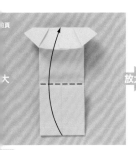

5 翻轉紙張，上方往下摺，下方如圖所示往上摺。

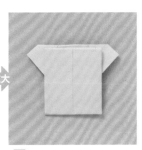

6 再一次將下方往上摺。

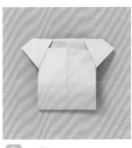

7 將**6**的邊端塞入袖子裡。

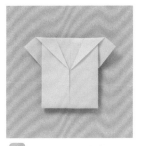

8 翻回正面，完成！

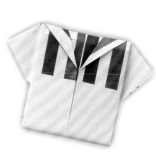

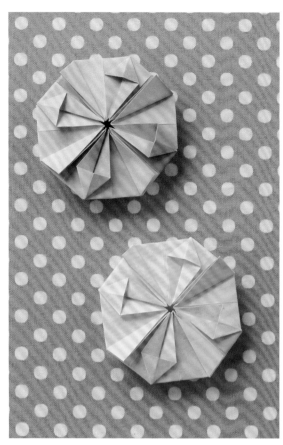

50
花形信紙

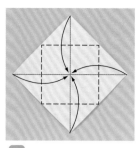

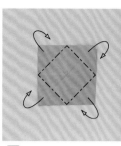

P.51

紙張大小
15cm×15cm 1張

1 往反面摺出十字摺線。

2 四個角往正中央摺入。

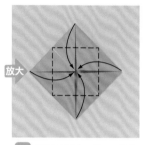

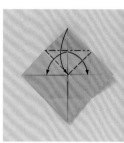

放大

3 翻轉紙張，將四個角往正中央摺入。

4 再一次，將四個角往正中央摺入。

5 將**4**展開後攤平。

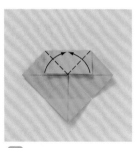

放大

6 上方的角如圖所示，展開後攤平。

7 將**6**的兩個角往正中央摺疊。

8 其餘三個角的摺法與**6**至**7**相同。

9 四個區塊的左右皆如圖所示，往正中央摺疊。

10 將**9**的其中一片，各如圖所示展開後攤平。

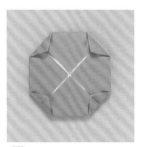

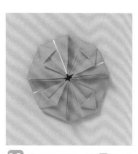

49
紙鶴信封

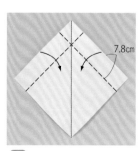

P.50

11 翻轉紙張，將四個角各自摺成三角形。

12 翻回正面，將**9**的另一片皆摺立起來。完成！

紙張大小
35cm×35cm 1張

1 往反面對摺，摺出中央摺線。

2 如圖所示，依左上右上的順序往下摺。

 接下頁・3

3 將上方的角，如圖所示拉出。

4 如圖所示，將↑的部分展開後攤平。

5 翻轉紙張，上方的角往下摺。

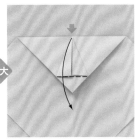

放大

6 將**5**上方的左右往正中央摺疊起來。

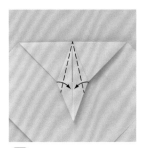

7 如圖所示，將↑的部分展開後攤平。

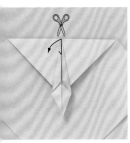

8 將上方的左右往正中央摺疊。

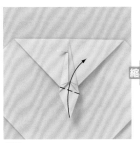

縮小

9 如圖所示剪切開來，斜斜地將頭部向下摺。

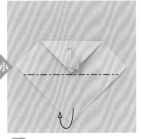

10 將翅膀的部分如圖所示，向上摺疊。

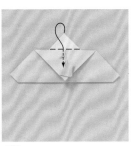

11 下方如圖所示朝反面往上摺。

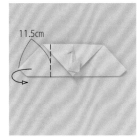

11.5cm

12 將**11**露出的部分往內側摺入。

大

11.5cm

13 翻轉紙張，右邊如圖所示摺疊。

14 左側如圖所示，將邊端往右側的邊端摺入。

15 翻回正面，完成！

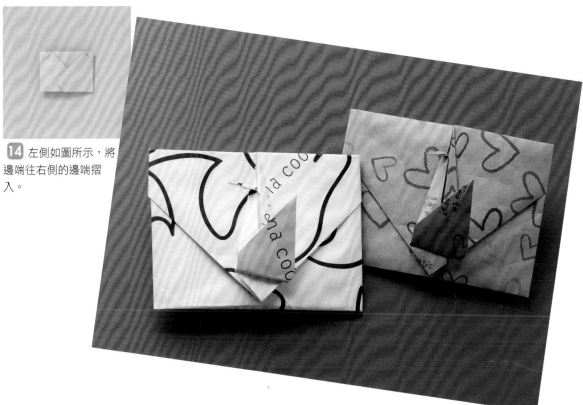

在特別的日子裡……

生日時，
或是招待訪客時，
以小小的摺紙技巧
就能傳遞溫暖的心意！

Cutlery & Chopsticks
刀叉＆筷子

看到是作給自己專用的布置時，
一定會很高興吧！
對料理的好感立即 UP！
快樂的時光就要開始囉！

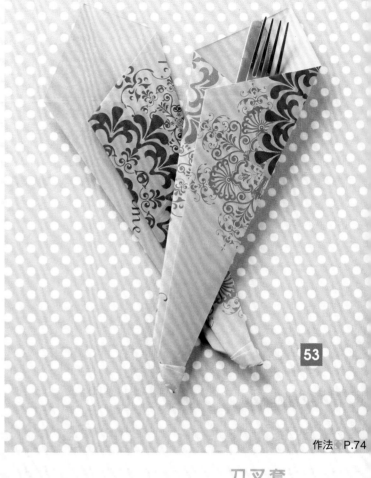

53

作法 P.74

刀叉套

發現漂亮的紙張時，
就摺一個備用吧！
在套子外面寫下留言，
也很不錯呢！

作品使用：包裝紙

54

刀叉架

挑選與派對氣氛相稱的紙張，
來摺摺看吧！
可愛風ok，
酷炫風也不錯呢！

作品使用：左・雜誌／右・包裝紙

作法◆P.74

風車筷套

附有小小風車の
可愛筷套。
以堅固的紙張摺製而成，
以膠水黏貼也很可愛！

作品使用：右・紙袋／左・免費刊物

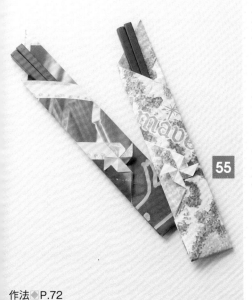

55

作法◆P.72

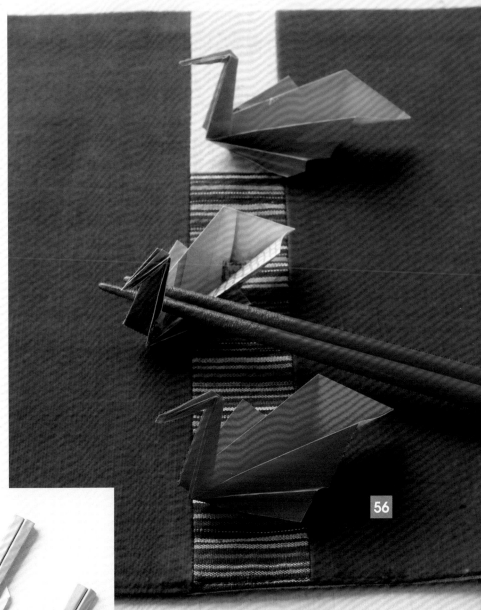

56

作法◆P.76

小鳥筷架

以色紙摺製的小鳥筷架。
讓家常使用的筷子也顯得與眾不同……
以喜歡的顏色摺製出祝賀之心吧！

作品使用：下・色紙／其他・雜誌

紙鶴筷套

帶有紙鶴的摺紙設計，
與祝賀氣氛十分相稱的筷套。
如果以可愛的紙張摺製，
就會變成可愛的風格。

作品使用：免費刊物

57

作法◆P.72

Cutlery & Chopsticks
刀叉&筷子

烏龜筷架
有點特別的烏龜筷架。
是以色紙就能完成摺製的尺寸。
來辦一個有趣的派對吧！

作品使用：下‧色紙／其他‧包裝紙

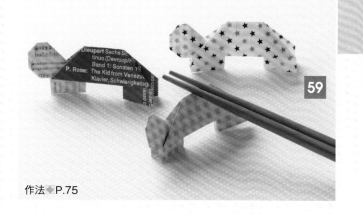

59

作法◆P.75

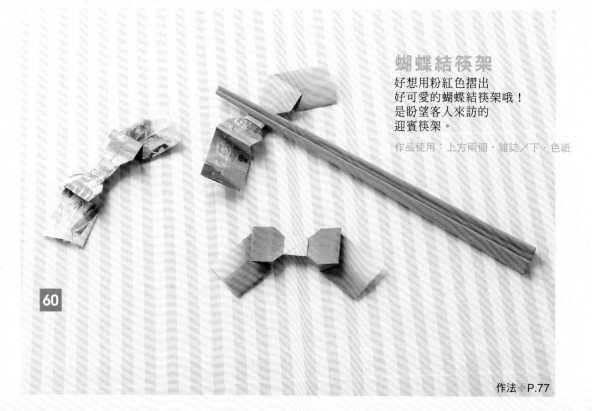

58

作法 P.76

叉子狀的刀叉架
專為小孩子準備，
很可愛的叉子狀刀叉架。
如果親子一起製作，
感覺非常棒呢！

作品使用：雜誌

蝴蝶結筷架
好想用粉紅色摺出
好可愛的蝴蝶結筷架哦！
是盼望客人來訪的
迎賓筷架。

作品使用：上方兩個‧雜誌／下‧色紙

60

作法◆P.77

Arrangement

袋子&信封造型

特別的日子專用，
信封或紙袋也要格外特別！
摺製各式各樣的款式，
享受樂趣吧！

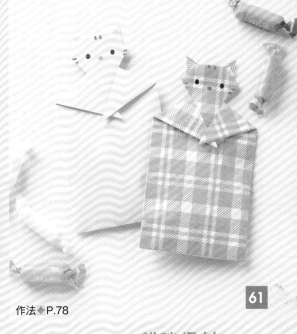

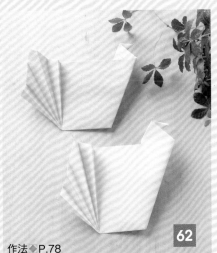

作法◆P.78

61

小鳥信封

摺疊信封的上下緣製作而成。
以蛇腹式摺法摺疊翅膀，
相當地華麗呢！

作品使用：信封

作法◆P.78

62

貓咪信封

放入書信或點心，
贈送出去吧！
依照不同的信封紙樣式，
可以呈現出可愛或帥氣的
貓咪氛圍。

作品使用：信封

心形蛇腹式信封

底部斜斜地往上摺，
上方則以蛇腹式摺法摺疊完成，
闔起時就會成為愛心！
是會令收件人心情愉悅的造型。

作品使用：紙袋

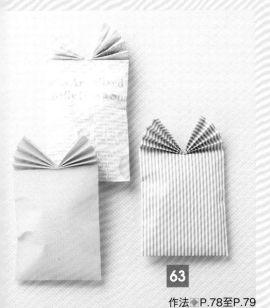

63

作法◆P.78至P.79

蛇腹袋

上方以蛇腹式摺法摺疊完成後，
只將正中央固定起來的作品。
為特別的日子準備，
豪華中帶有可愛感的款式！

作品使用：紙袋

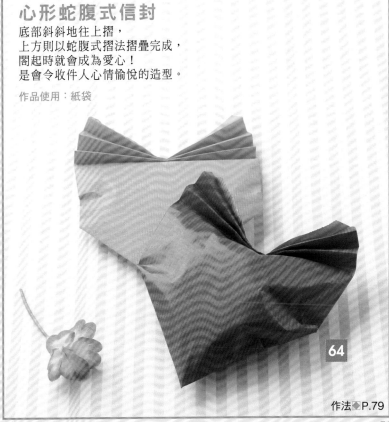

64

作法◆P.79

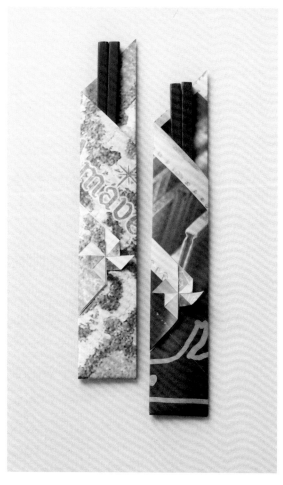

55
風車筷套

P.69

紙張大小
23cm×23cm 1張

1 往反面摺成三角形。

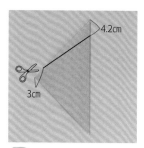

2 如圖所示將上方裁剪下來。

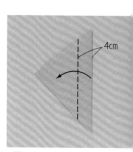

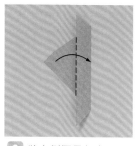

3 將右側摺疊起來。

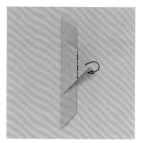

4 將3露出的部分摺疊起來。

5 翻轉紙張,將4露出的部分摺疊起來。

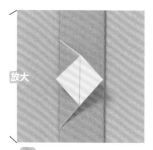

6 將5上方一片如圖所示展開。

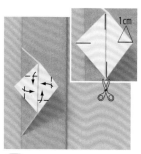

7 如圖所示,剪切開來。

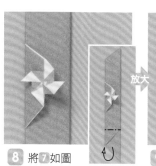

8 將7如圖所示,摺疊起來。

9 翻轉紙張,下方往上摺。

10 將9的邊端摺疊後塞入內側。

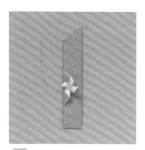

11 翻回正面,完成!

57
紙鶴筷套

P.69

紙張大小
24.5cm×24.5cm 1張

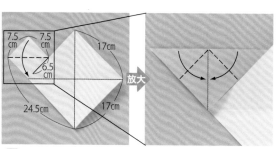
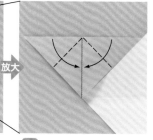

1 往反面,如圖所示,摺出摺線並剪切開來。

2 摺成三角形,並往正中央摺出摺線。

3 上方的左右往正中央摺疊起來。

接下頁・4

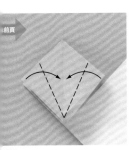

4 將**3**往內摺。

5 將下方的左右往正中央摺疊起來。

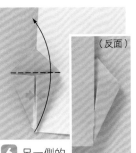

（反面）

6 另一側的左右也往正中央摺疊起來。

7 如圖所示，將➡的部分展開後攤平。（另一側摺法亦同。）

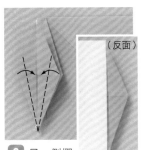

（反面）

8 另一側摺法亦同。

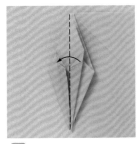

9 下方的左右往正中央摺疊起來。（另一側摺法亦同。）

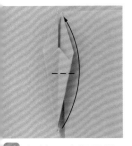

10 右側一片翻至另一側。（另一側摺法亦同。）

11 下方一片往上對摺。（另一側摺法亦同。）

12 左側一片翻至另一側。

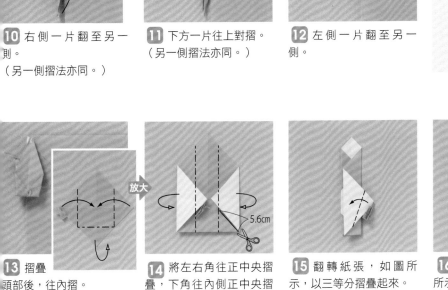

放大

5.6cm

13 摺疊頭部後，往內摺。

14 將左右角往正中央摺疊，下角往內側正中央摺疊，並依圖示剪切開來。

15 翻轉紙張，如圖所示，以三等分摺疊起來。

16 將**15**露出的部分如圖所示，斜斜地摺疊起來。

17 將下方的角從剪切開的內側塞入，完成！

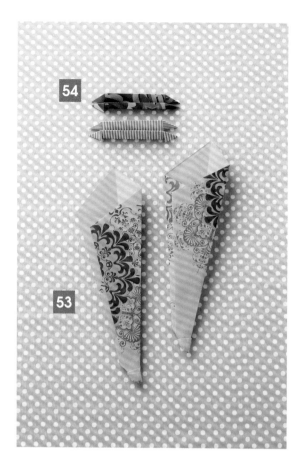

54
刀叉架

P.68

紙張大小
15cm×15cm 1張

1 往反面摺出十字摺線，左右往正中央摺入起。

放大

2 上下往正中央摺入。

3 如圖所示，將⬆的部分展開後攤平。（下方摺法亦同。）

4 下方往另一側向上摺。

5 上方一片往下對摺。（另一側摺法亦同。）

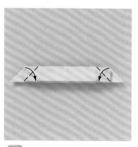

6 兩個角摺成三角形。（另一側摺法亦同。）

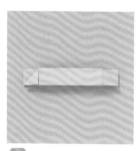

7 上方一片的兩個角摺成三角形。（另一側摺法亦同。）

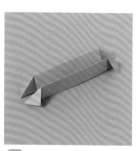

8 展開，完成！

53
刀叉套

P.68

紙張大小
22cm×22cm 1張

1 往反面，於正中央摺出摺線。

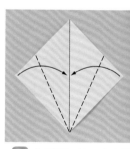

2 下方的左右名往正中央摺疊起來。

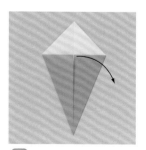

3 將**2**的右側展開，對齊摺線後摺疊起來。

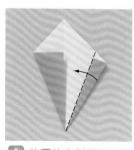

4 再一次，將右側摺疊起來。

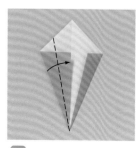

5 左側往正中央摺疊起來。

6 右側如圖所示，錯位1.5cm後摺疊起來。

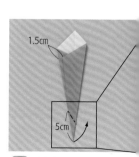

74

接下頁・4

7 翻轉紙張，下方斜斜地摺疊起來。

8 翻轉紙張，再一次斜斜地摺疊起來。

9 翻轉紙張，如圖所示，斜斜地摺疊起來。

10 邊端往內側塞入。

11 翻回正面，完成！

59
烏龜筷架

P.70

紙張大小
2cm×8cm 1張

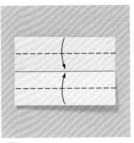
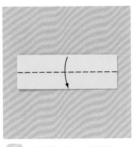
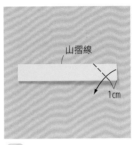
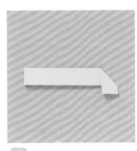

1 往內側，於正中央摺出摺線。

2 上下往正中央摺疊。

3 對摺。

4 右側往下摺。

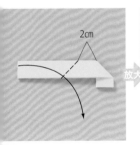
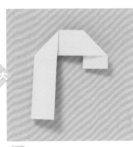
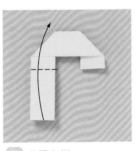
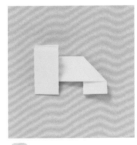
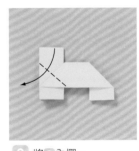

5 將 4 內摺。

6 左側往下摺。

7 將 6 內摺。

8 將 7 往上摺。

9 將 8 內摺。

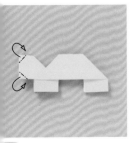
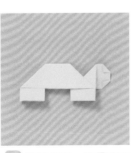
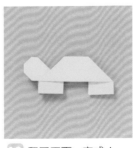
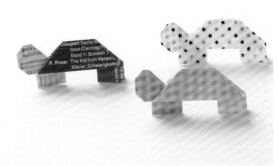

10 將 9 如圖示摺疊。

11 翻轉紙張，將 10 的兩個角摺疊。

12 翻回正面，完成！

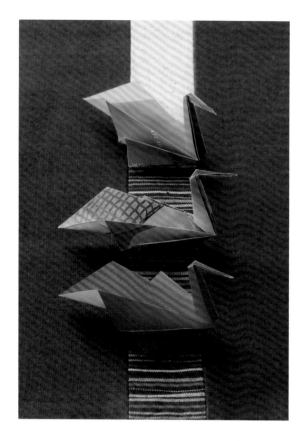

56
小鳥筷架

P.69

紙張大小
8cm×8cm 1張

1 往反面，於正中央摺出摺線，上方的左右往正中央摺入。

2 再一次，上方的左右往正中央摺入。

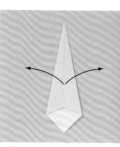

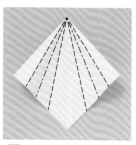

3 展開。

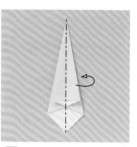

4 沿著 **1** & **2** 的摺線摺出蛇腹式摺法。

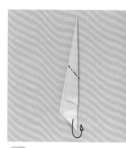

5 對摺。

放大

6 下方往上摺。

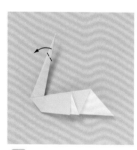

7 將 **6** 內摺。

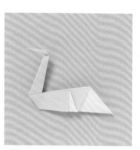

8 摺疊頭部。

9 將 **8** 內摺。

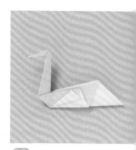

10 摺疊翅膀（另一側摺法亦同），完成！

58
叉子狀的刀叉架

P.70

紙張大小
12cm×12cm 1張

1 往反面，於正中央摺出摺線，左右往正中央摺入。

2 再一次，左右往正中央摺。

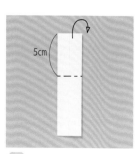

5cm

3 翻轉紙張，上方往下摺。

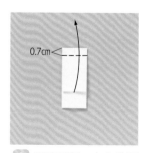

0.7cm

4 將 **3** 預留0.7cm後往上摺，翻轉紙張。

接下頁・4

5 將 **3** 摺線處的兩個角摺疊成三角形。

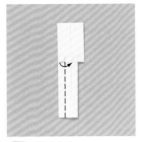

6 如圖所示，將 ➡ 的部分展開後攤平。

7 另一側摺法亦同。

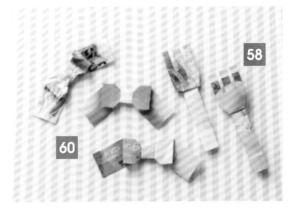

58

60

8 左右角如圖所示摺疊起來。

9 翻回正面。

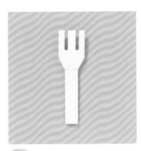

10 依圖示剪切，完成！

60 蝴蝶結筷架

P.70

紙張大小

5cm×15cm 1張

1 往反面於正中央摺出摺線。

2 上下往正中央摺入。

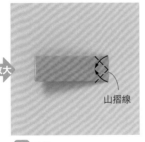

放大

山摺線

3 對摺。

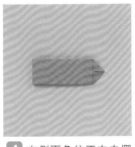

4 右側兩角往正中央摺入。

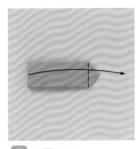

5 將 **4** 內摺。

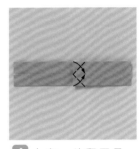

6 上方一片翻至另一側。
（另一側摺法亦同。）

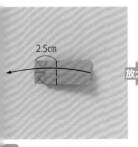

2.5cm

7 左側兩角上方一片往正中央摺疊起來。
（另一側摺法亦同。）

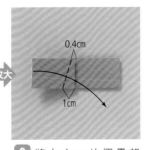

放大

0.4cm

1cm

8 將上方一片摺疊起來。
（另一側摺法亦同。）

9 上方一片斜斜地摺疊起來。

10 另一側摺法與 **9** 相同。

11 展開，完成！

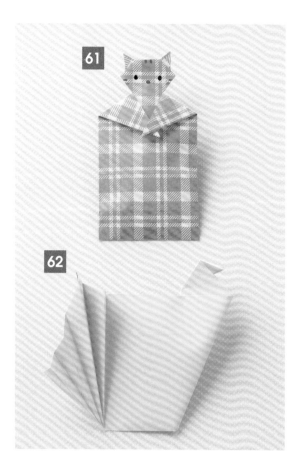

61
貓咪信封

P.71

紙張大小
16cm×8.5cm 1個

1 將信封剪切開來。

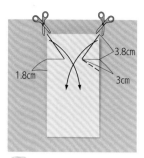

2 將1斜斜地摺疊。

3 翻轉紙張，上方兩角斜斜地向下摺。

4 將3如圖所示往上摺疊。

5 將上方的中心處下摺成三角形。

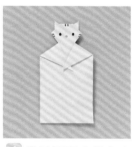

6 翻回正面＆畫上表情，完成！

62
小鳥信封

P.71

紙張大小
9cm×22.5cm（長方形NO.40）1張

1 準備信封。

2 左側斜斜地摺疊起來。

3 將2展開。

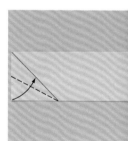

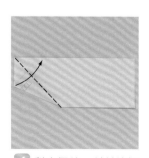

4 對齊摺線，斜斜地摺疊。

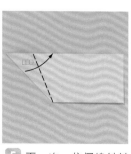

5 再一次，依摺線斜斜地摺疊。

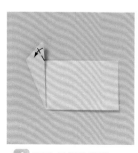

6 再次斜斜地摺疊。

7 將6的邊端斜斜地摺疊。

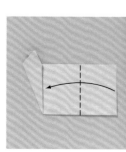

8 將7內摺。

接下頁 · 9

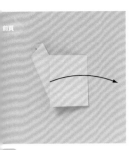

9 將右側摺疊起來。

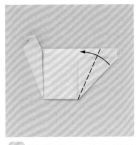

10 將9展開，依摺線斜斜的摺疊起來。

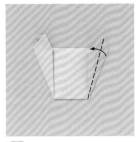

11 再一次，依摺線摺疊起來。

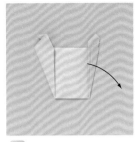

12 再次對摺起來。

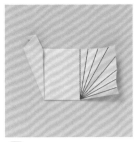

13 將右側展開。

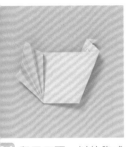

14 翻回正面，以蛇腹式摺法摺疊起來，完成！

63
蛇腹袋

P.71

紙張大小
20cm×8.5cm 1個

1 準備紙袋，將上方摺疊起來。

2 以蛇腹式摺法摺疊。

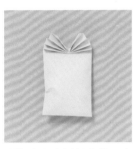

3 中心處以訂書機固定後，展開蛇腹，完成！

64
心形蛇腹袋

P.71

紙張大小
8cm×12cm 1個

1 準備紙袋。

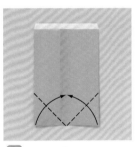

2 將底部兩角摺成三角形。

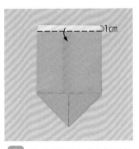

3 將上方摺疊起來。

4 翻回正面，以蛇腹式摺法摺疊。

5 中心處以訂書機固定。

6 展開蛇腹，完成！

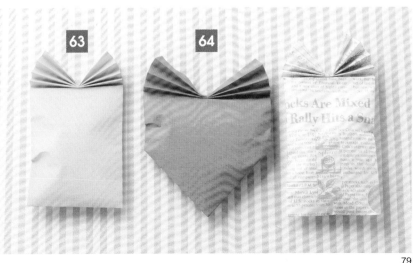

63　64

Basic of Origami

摺紙の基本入門

◆ **谷摺線**

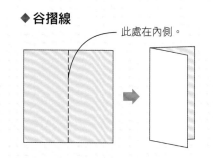

此處在內側。

◆ **山摺線**

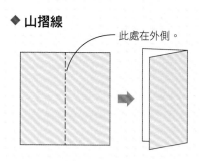

此處在外側。

◆ **摺線**

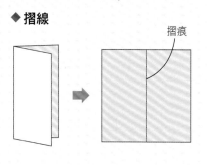

摺痕

◆ **剪開**

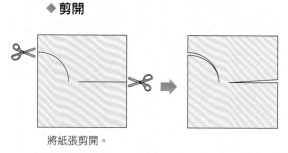

將紙張剪開。

◆ **內摺**

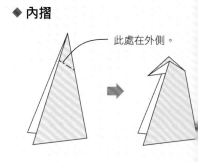

此處在外側。

◆ **漂亮摺紙の竅門**

1 將對角確實地對齊。

2 以一隻手緊緊地壓住，另一隻手摺出摺線。

3 摺好摺線後，以尺等工具再次壓線。

◆ **關於確實貼合**

部分作品也可以以膠水黏貼固定。

趣‧手藝 **34**

動動手指就OK！
三秒鐘‧愛上62枚可愛の摺紙小物（暢銷版）

授　　　權／BOUTIQUE-SHA
譯　　　者／Alicia Tung
發 行 人／詹慶和
選 書 人／Eliza Elegant Zeal
執 行 編 輯／陳姿伶
編　　　輯／蔡毓玲‧劉蕙寧‧黃璟安‧陳昕儀
封 面 設 計／周盈汝‧陳麗娜
美 術 編 輯／韓欣恬
內 頁 排 版／造極
出 版 者／Elegant-Boutique新手作
發 行 者／悅智文化事業有限公司　　郵政劃撥帳號／19452608
戶　　　名／悅智文化事業有限公司
地　　　址／220新北市板橋區板新路206號3樓
網　　　址／www.elegantbooks.com.tw
電 子 郵 件／elegant.books@msa.hinet.net
電　　　話／(02)8952-4078
傳　　　真／(02)8952-4084

2014年6月初版一刷
2020年7月二版一刷　定價280元

Lady Boutique Series No.3697 Kawaii Origami Komono
Copyright © 2013 Boutique-sha, Inc.
All rights reserved.
Original Japanese edition published in Japan by BOUTIQUE-SHA.
Chinese（in complex character）translation rights arranged with BOUTIQUE-SHA
through KEIO CULTURAL ENTERPRISE CO., LTD.

經銷／易可數位行銷股份有限公司
地址／新北市新店區寶橋路235巷6弄3號5樓
電話／(02)8911-0825　　傳真／(02)8911-0801

國家圖書館出版品預行編目(CIP)資料

動動手指就OK!：三秒鐘.愛上62枚可愛の摺紙小物 /
BOUTIQUE-SHA授權；Alicia Tung譯. -- 二版.
-- 新北市：新手作出版：悅智文化發行, 2020.07
　　面；　　公分. -- (趣.手藝；34)
　ISBN 978-957-9623-52-0(平裝)

1.摺紙

972.1　　　　　　　　　　　　　　　109008284

日文原書團隊

總 編 輯／阿部浩二

編集協力／ピンクパールプランニング

攝　　　影／上原タカシ

企畫‧構成‧設計／寺西恵理子

版面設計／NEXUS DESIGN

作品製作／鈴木由紀‧室井佑季子‧やのちひろ山
　　　　　田留美子‧関亜紀子‧奧岡伸子
　　　　　鄭沙羅‧真鍋早貴

趣・手藝 41

Q萌玩偶出沒注意！
輕鬆手作112隻療癒系的可愛不織布動物
BOUTIQUE-SHA◎授權
定價280元

趣・手藝 42

120の美麗剪紙
【完整教學圖解】
摺×疊×剪4步驟完成120款美麗剪紙
BOUTIQUE-SHA◎授權
定價280元

趣・手藝 43

萬用橡皮章圖案集
9 位人氣作家可愛發想大集合
每天都想使用的萬用橡皮章圖案集
BOUTIQUE-SHA◎授權
定價280元

趣・手藝 44

動物系人氣手作！
DOGS & CATS・可愛の掌心貓狗動物偶（暢銷版）
須佐沙知子◎著
定價300元

趣・手藝 45
UV膠&環氧樹脂飾品教科書
初學者の第一本UV膠飾品教科書
從初學到進階！製作超人氣作品の完美小祕訣All in one！
熊崎堅一◎監修
定價350元

趣・手藝 46

輕鬆作の微型樹脂土美食76選（暢銷版）
定食・麵包・拉麵・甜點・擬真度100％！輕鬆作1/12の微型樹脂土美食76選
ちょび子◎著
定價320元

趣・手藝 47

翻花繩大全集
全齡OK！親子同樂腦力遊戲完全版，趣味翻花繩大全集
野口廣◎監修
主婦之友社◎授權
定價399元

趣・手藝 48

牛奶盒作の美麗紙盒設計60選
清爽收納の空間雜貨你一定會作的N個可愛紙盒
BOUTIQUE-SHA◎授權
定價280元

趣・手藝 50

CANDY COLOR TICKET
超可愛の糖果系透明樹脂土甜點飾品
CANDY COLOR TICKET◎著
定價320元

趣・手藝 49

原來是黏土！MARUGOの彩色多肉植物日記：自然素材・風格雜貨・造型盆器懶人在家也能作的經典多肉植物黏土ZAKKA.27（暢銷版）
丸子（MARUGO）◎著
定價350元

趣・手藝 51

Rose window美麗&透光：玫瑰窗對稱剪紙
平田朝子◎著
定價280元

趣・手藝 52

玩皮土・作陶器！可愛北歐風別針77選
BOUTIQUE-SHA◎授權
定價280元

趣・手藝 53

New Open，開心玩！開一間超人氣の不織布甜點屋
堀內さゆり◎著
定價280元

趣・手藝 54

可愛の立體剪紙花飾
Paper・Flower・Gift：小清新生活美學・可愛の立體剪紙花飾四季帖
くまだまり◎著
定價280元

趣・手藝 55

剪開信封輕鬆作紙雜貨
每日の趣味・剪開信封輕鬆作紙雜貨你一定會作的N個可愛版紙藝創作
宇田川一美◎著
定價280元

趣・手藝 56

可愛限定！KIM'S 3D不織布動物遊樂園（暢銷精選版）
陳春金・KIM◎著
定價320元

趣・手藝 57

不織布の幸福料理日誌
家家酒開店指南：不織布の幸福料理日誌
BOUTIQUE-SHA◎授權
定價280元

趣・手藝 58

花・葉・果實の立體刺繡書
以鐵絲勾勒輪廓，繡製出漸層色彩的立體花朵（暢銷版）
アトリエ Fil◎著
定價280元

趣・手藝 59

袖珍食物＆微型店舖230選
黏土×環氧樹脂・袖珍食物＆微型店舖230選
Plus 11間商店街店舖造景教學
大野幸子◎著
定價350元

趣・手藝 60

可愛到不行の不織布點心（暢銷新裝版）
寺西恵里子◎著
定價280元

趣・手藝 61

木器彩繪練習本
錦賀迷超萌の木器彩繪練習本
20位人氣作家×5大季節主題・一本學會就上手
BOUTIQUE-SHA◎授權
定價350元

趣・手藝 62

不織布Q手作：超萌狗狗總動員
陳春金・KIM◎著
定價350元

趣・手藝 63

熱縮片飾品創作集
晶瑩剔透超美的！輕鬆玩熱縮片飾品創作集
一本OK！完整學會熱縮片的著色・造型・應用技巧……
NanaAkua◎著
定價350元

趣・手藝 64

開心玩黏土！MARUGO彩色多肉植物日記2
懶人派經典多肉植物＆盆組小花園
丸子（MARUGO）◎著
定價350元

趣・手藝 65

一學就會的立體浮雕刺繡可愛圖案集
Stumpwork基礎實作：填充物＋懸浮式技巧全圖解公開！
アトリエ Fil◎著
定價320元

趣・手藝 66

家用烤箱OK！一試就會作的陶土胸針＆造型小物
BOUTIQUE-SHA◎授權
定價280元

趣・手藝 67
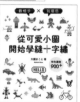
從可愛小圖開始學縫十字繡
大圖まこと◎著
定價280元

趣・手藝 68
UV膠飾品Best37
超質感、繽紛又可愛的UV膠飾品Best37：開心玩×簡單作，手作女孩的加分飾品NG初挑戰！
張家慧◎著
定價320元

趣•手藝 69
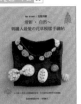
清新•自然～刺繡人最愛的花
草模樣手繡帖
定價320元

趣•手藝 70
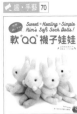
好想抱一下的軟QQ襪子娃娃
陳春金•KIM◎著
定價350元

趣•手藝 71

袖珍屋的料理廚房：
迷你人氣甜點＆美食best82
ちょび子◎著
定價320元

趣•手藝 72

可愛北歐風の小巾刺繡：47個
簡單好作的日常小物
BOUTIQUE-SHA◎授權
定價280元

趣•手藝 73

不能吃の～袖珍模型麵包雜
貨：閣得到麵包香喔！不玩黏
土，揉麵麵！
ぱんころもち・カリーノぱん◎合著
定價280元

趣•手藝 74

小小裁縫師の不織布料理教室
BOUTIQUE-SHA◎授權
定價300元

趣•手藝 75

親手作寶貝の好可愛圍兜兜
基本款•外出款•時尚款•趣
味款•功能款，穿搭變化一極
棒！
BOUTIQUE-SHA◎授權
定價320元

趣•手藝 76

手縫俏皮的
不織布動物造型小物
やまもと ゆかり◎著
定價280元

趣•手藝 77

超可愛的迷你size！
袖珍甜點黏土手作課
関口真優◎著
定價350元

趣•手藝 78

華麗的盛放！
超大朵紙花設計集
空間＆櫥窗陳列•婚禮＆派對布
置•特色攝影必備！（暢銷版）
MEGU（PETAL Design）◎著
定價380元

趣•手藝 79

讓人超暖心の手工立體卡片
鈴木孝美◎著
定價320元

趣•手藝 80

手揉胖嘟嘟×圓滾滾の
黏土小鳥
ヨシオミドリ◎著
定價350元

趣•手藝 81

無限可愛の
UV膠＆熱縮片飾品120選
キムラプレミアム◎著
定價320元

趣•手藝 82

絕對簡單の
UV膠飾品100選
キムラプレミアム◎著
定價320元

趣•手藝 83

寶貝最愛的
可愛造型趣味摺紙書：
動物手指動動腦×
一邊摺一邊玩
いしばし なおこ◎著
定價280元

趣•手藝 84

超精選！有131隻喔！
簡單手縫可愛的
不織布動物玩偶
BOUTIQUE-SHA◎授權
定價300元

趣•手藝 85

靈活指尖＆想像力！
百變立體造型的
三角摺紙趣味手作
岡田郁子◎著
定價300元

趣•手藝 86

暖萌！
玩偶の不織布手作遊戲
BOUTIQUE-SHA◎授權
定價300元

趣•手藝 87

超可愛手作課！
輕鬆手縫84個不織布造型偶
たちばなみよこ◎著
定價320元

趣•手藝 88

集合囉！
超可愛的黏土動物同樂會
幸福豆手創館（胡瑞娟
Regin）◎著
定價350元

趣•手藝 89

超可愛！
換裝娃娃×動物摺紙58變
いしばし なおこ◎著
定價300元

趣•手藝 90

捲簡紙芯變花樣
剪一剪＆捏一捏，
紙捲花開了！
阪本あやこ◎著
定價300元

趣•手藝 91

可愛感狂飆！
超簡單！動物系黏土迴力車
幸福豆手創館（胡瑞娟 Regin）
◎著權
定價320元

趣•手藝 92

Petty's手作族人誌：
超可愛網美風黏土娃娃
蔡青芬◎著
定價350元

趣•手藝 93

手繪植物風橡皮章應用圖帖
HUTTE.◎著
定價350元

趣•手藝 94

清新＆可愛小刺繡圖案300+：
一起來繡花朵•小動物•日常
雜貨吧！
BOUTIQUE-SHA◎授權
定價320元

趣•手藝 95

甜在心•剛剛好×精緻可愛！
MARUGO教你作職人の
手揉黏土和菓子
丸子（MARUGO）◎著
定價350元

趣•手藝 96

有119隻喔！童話Q版の可愛
動物不織布玩偶
BOUTIQUE-SHA◎授權
定價300元

趣•手藝 97

大人的優雅捲紙花：輕鬆上
手！基本技法＆配色要點一次
學會！
なかたにもとこ◎著
定價350元

趣•手藝 98

色彩×幾何大挑戰！立體的組
合式摺紙彩球設計24例
BOUTIQUE-SHA◎授權
定價350元

趣•手藝 99

英倫風手繪感可愛刺繡500選
E & G Creates◎授權
定價380元

趣•手藝 100

超可愛娃娃布偶&木頭偶
5人作家愛藏精選！
美式鄉村風×漫畫繪本人物×
童話幻想
今井のりこ・鈴木治子・斉藤千里
田畑聖子・坪井いづよ◎授權
定價380元

趣•手藝 101

清新又可愛！
水引繩結飾品
mizuhikimie◎著
定價320元

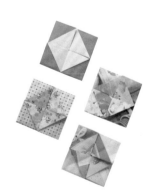

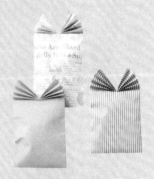